每一天都是
色鉛筆塗鴉日

圖·文
—
Amily Shen

U0073803

每一天都是色鉛筆塗鴉日

不用描草稿，直接畫輪廓、上疊色、打陰影，畫出可愛的立體圖案

作　　者 | Amily Shen
發 行 人 | 林隆奮 Frank Lin
社　　長 | 蘇國林 Green Su

出版團隊

總 編 輯 | 葉怡慧 Carol Yeh
企劃編輯 | 鄭世佳 Josephine Cheng
行銷企劃 | 朱韻淑 Vina Ju
裝幀設計 | 木木 Lin
版面設計 | 譚思敏 Emma Tan

行銷統籌

業務處長 | 吳宗庭 Tim Wu
業務主任 | 蘇倍生 Benson Su
業務專員 | 鍾依娟 Irina Chung
業務秘書 | 陳曉琪 Angel Chen、莊皓雯 Gia Chuang

發行公司 | 悅知文化　精誠資訊股份有限公司
　　　　　 105台北市松山區復興北路99號12樓
訂購專線 | (02) 2719-8811
訂購傳真 | (02) 2719-7980
專屬網址 | http : //www.delightpress.com.tw
悅知客服 | cs@delightpress.com.tw
ISBN : 978-986-510-103-9
建議售價 | 新台幣350元
二版三刷 | 2022年07月

國家圖書館出版品預行編目資料

每一天都是色鉛筆塗鴉日／Amily Shen
著. -- 二版. -- 臺北市：精誠資訊,
2020.09
　　面；　公分
ISBN 978-986-510-103-9(平裝)
1. 鉛筆畫 2. 繪畫技法

948.2　　　　　　　　　　109013598

建議分類 | 藝術設計

| 目錄 |

Part 01　畫筆小劇場

Part 02　用插畫記錄美好的生活片段

Part 03　美好的手作時間｜色鉛筆插畫應用

Part 04 　肉多熊與他的動物好朋友們

Part 05 　好豐盛！肚子飽飽的美食日

Part 06　走進花花草草的世界

Part 07　潮流雜誌風，打扮最漂亮的自己

Part 08　日常的城市風景

作者序

我對色鉛筆的繽紛多色非常著迷，光是看到一字排開、像是彩虹般
配色的擺放，就讓我興奮不已。

掉入色鉛筆的世界後，我最常做的事，便是到美術社補貨，而且還
會嘗試沒有用過的顏色或品牌，這變成了一種樂趣。

色鉛筆是很容易上手的繪圖工具，只要掌握一些小技巧，就能輕鬆
繪製出可愛圖案，不用強調精細，樸拙的線條也相當有味道。

翻開這本書，拿出你的色鉛筆，和我們一起享受用色鉛筆畫畫的美
好時光吧！

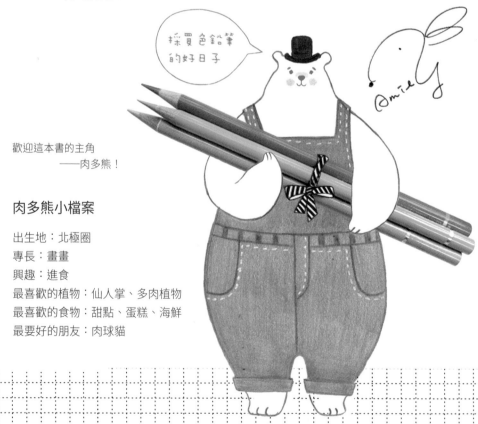

歡迎這本書的主角
　　　　　——肉多熊！

肉多熊小檔案

出生地：北極圈

專長：畫畫

興趣：進食

最喜歡的植物：仙人掌、多肉植物

最喜歡的食物：甜點、蛋糕、海鮮

最要好的朋友：肉球貓

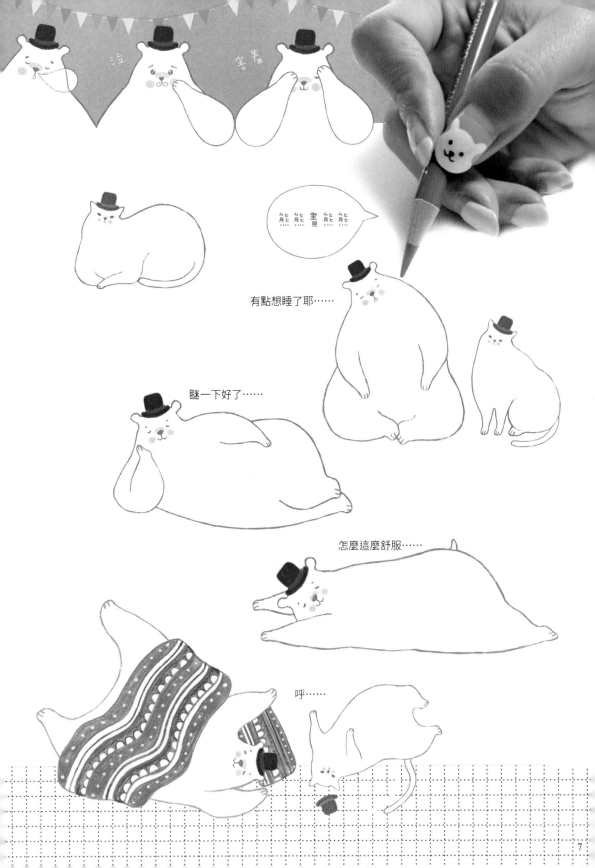

有點想睡了耶……

瞇一下好了……

怎麼這麼舒服……

呼……

直擊！Amily 的色鉛筆繪圖桌

你是否也想知道專業插畫作家 Amily 是怎麼愛上用色鉛筆畫圖的呢？
透過 4 個快問快答來一探究竟吧～

Q1 請問 Amily 使用色鉛筆繪圖有多久了？為什麼喜歡用色鉛筆上色呢？

我一直很喜歡手繪，雖然主要的創作是以電腦繪圖為主，但還是會使用水彩、代針筆以及鋼珠筆等工具。最近三、四年，我開始大量使用色鉛筆，因為其顏色選擇性多，可繪製出柔和或強烈的調性，還能變化出精細或樸拙的筆觸，若是運用混色或加水暈染（水性色鉛筆），更可以擁有不同的效果，是非常好用的手繪工具。

Q2 目前使用的色鉛筆品牌？

我習慣使用的是德國輝柏 Faber-Castell 藝術家級（綠鐵盒）油性色鉛筆、日本Holbein好賓油性色鉛筆，和捷克 KOH-I-NOOR 油性色鉛筆。他們的筆芯軟硬度適中，顏色飽和度佳。我會同時使用這三個廠牌的色鉛筆，是因為他們各自擁有我慣用的色號，當然未來也會繼續嘗試其他品牌的色鉛筆。

Q3 你是如何保養色鉛筆的？

最重要的是──不能摔！色鉛筆一旦摔到了，筆芯就會斷裂，削鉛筆時，若看到裂掉的筆芯，心情肯定會超級糟！另一個重點是絕對不要讓色鉛筆受潮了。
我很珍惜每一支色鉛筆，盡可能將色鉛筆用到極短，可能有人會擔心，短的筆不好用，但可以使用鉛筆增長器，一樣畫得很順手～

▲ 鉛筆增長器在一般文具店都可以買到喔！

Q4 Amily 最喜歡什麼樣的配色，為什麼？

依圖畫的需求，我會使用不同的配色。但，我本身超喜歡藍綠色系，什麼原因也說不上來，可能是看了就很舒服吧。看了一下桌上那些超短的色鉛筆，我似乎很喜歡藍綠與粉紅的配色耶～哈！

▲ 藍綠和粉紅的配色看起來好舒服！

Part 1

畫筆小劇場

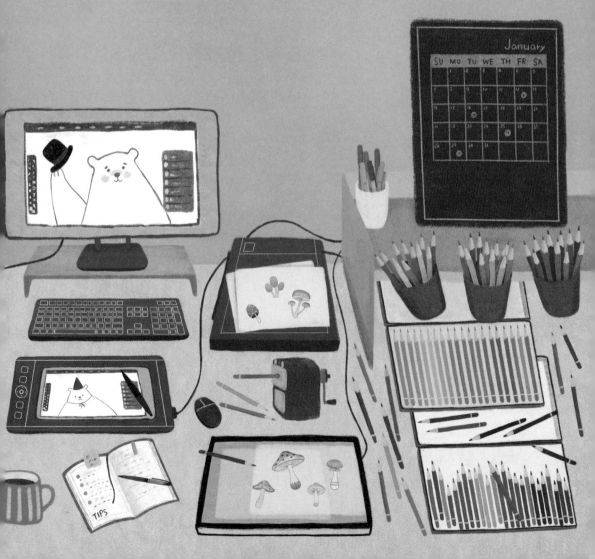

色鉛筆小技巧──色票

製作專屬自己的色票

將所有的顏色區分成不同色系,把顏色和色號清楚標在紙上,這樣在畫圖的時候,不僅可易於配色,還能迅速找到自己想要的顏色,尤其是同時使用不同廠牌的色鉛筆,顏色上的差異就能透過色票一目瞭然。誠心建議先製作屬於自己的色票,真的會很方便。

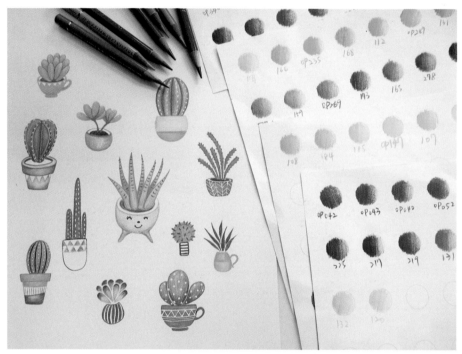

不妨製作出各種形狀的色票,也相當可愛,還可以製作混色色票喔!
(混色介紹請見P.13)

購買色鉛筆的小訣竅! 等級越高的色鉛筆在色彩的表現度與品質上越好,相對價位較高,若是色鉛筆初學者,最好先評估自己的經濟能力後再決定。等到技巧進步了,再來添購也不遲。有些美術社也會販售專業級的「單枝」色鉛筆,我時常為了缺色而去補貨呢～

色鉛筆小技巧 —— 筆觸 × 上色方式

擅用不同筆觸，就可以變化出簡單可愛的圖案，就拿肉多熊的上衣來試試吧～

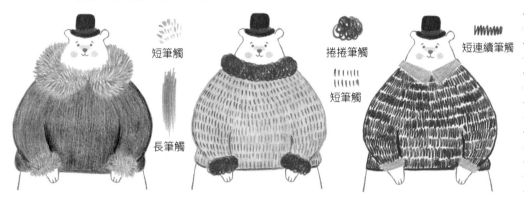

短筆觸

長筆觸

捲捲筆觸

短筆觸

短連續筆觸

畫衣服的花紋時，若底色較淺，可直接塗滿再上花紋；
若底色較深，就先畫花紋再填滿底色。

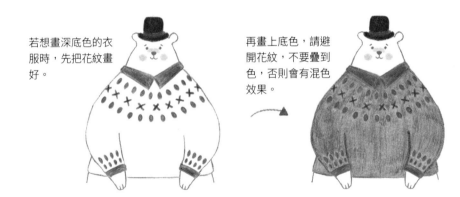

若想畫深底色的衣服時，先把花紋畫好。

再畫上底色，請避開花紋，不要疊到色，否則會有混色效果。

色鉛筆的淺色很難覆蓋在深色上，可使用蠟筆疊色，
會有很好的覆蓋力喔。

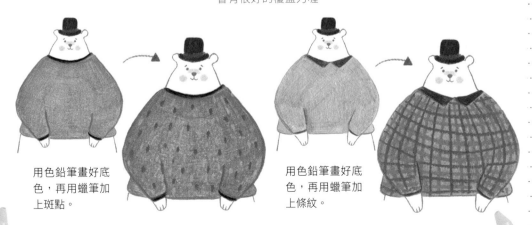

用色鉛筆畫好底色，再用蠟筆加上斑點。

用色鉛筆畫好底色，再用蠟筆加上條紋。

色鉛筆小技巧——上色示範

練習能平穩的塗色也很重要！下筆力道的輕重，會產生顏色的深淺變化，不妨試著由顏色深到淺，再從淺到深的做漸層練習，控制力道的基礎練習對畫畫很有幫助喔！

力道重 ◄--------------------► 力道輕

練習時的筆觸方向，是採密集的連續上下方向塗色，筆尖不要離開紙張，慢慢將長條色塊塗滿。

上色示範 1

A和B的圖形都使用同一種顏色。A是採平穩均勻的上色，看起來較為平面；B則是加了一些力道，輕重產生了深淺的陰影，能讓圖案有了立體感。

1-3的上色步驟。步驟1就先畫出立體感，再用較深的顏色加強陰影，記得要使用接近色或同色系，千萬不要用灰色或黑色，這會讓圖案變髒。

A 平面感　　　　　B 立體感

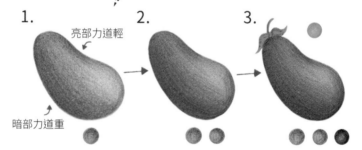

1.　　　　　　2.　　　　　　3.

亮部力道輕

暗部力道重

上色示範 2

1.　　　　　　2.　　　　　　3.

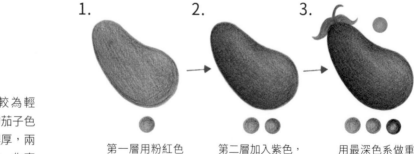

上方的茄子較為輕透，而這邊的茄子色彩混和比較濃厚，兩種不同的風格，你喜歡哪一種呢？

第一層用粉紅色打底，請平穩的塗滿。

第二層加入紫色，運用力道輕重的技巧，加強陰影。

用最深色系做重點加強。

色鉛筆小技巧——混色練習

色鉛筆的上色技巧是層層堆疊，運用重疊的混色效果，表現出圖案的層次，請多多練習不同顏色的自然融合，會讓圖案色調更顯活潑。

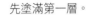

混色練習 1

先塗滿第一層。　　　　　　　　再局部填滿第二層。

最深 ↘

慢慢變淺

筆觸方向

注意第二層的筆觸方向，筆觸慢慢變輕，讓色彩慢慢地與底色混合。

混色練習 2

第一層由深到淺慢慢變淡，不用塗滿。　　　第二層從反方向混合。

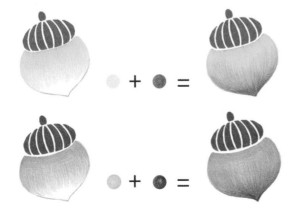

筆觸方向

第一層由深慢慢變淺。

第二層從反方向畫，由深到淺慢慢地與第一層混合。

色鉛筆小技巧──白色線條畫法

白色色鉛筆很難塗在其他顏色上，在上色時若要表現出白色，該怎麼辦呢？
下面幾種方法能簡單展現白色線條喔～

白色牛奶筆

牛奶筆除了可以畫在深色紙張上，還可以覆蓋在色鉛筆、水彩等顏料上。其筆頭相當細緻，可以輕易畫出細線，很適合繪製精細的白色圖案，是非常好用的畫圖小幫手。

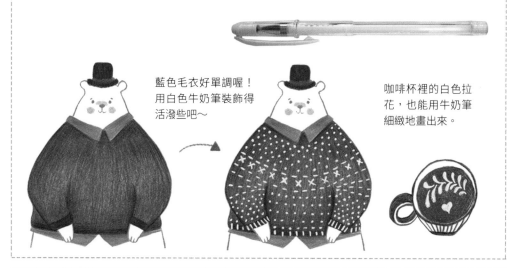

藍色毛衣好單調喔！
用白色牛奶筆裝飾得
活潑些吧～

咖啡杯裡的白色拉
花，也能用牛奶筆
細緻地畫出來。

拋光筆

拋光筆本身是沒有顏色的，先在紙上用拋光筆畫線條，再塗上色鉛筆，會發現拋光筆畫過的地方不會顯色，反而出現了留白效果！就像是被無色尖銳物（如沒水的原子筆）刮過再塗色，刮過的凹陷處就會留白。

先用拋光筆畫個愛心，
這時還看不到圖案，再
塗上一層顏色後，愛心
就浮出來了。

先用拋光筆畫出木紋，盡
可能不要用鉛筆打草稿，
因為描上拋光筆後，就無
法擦掉鉛筆線了。

再用淺褐色輕輕塗滿，
木紋就會浮現出來了。

14

好賓 SOFT WHITE OP 501

日本Holbein好賓是我愛用的色鉛筆品牌之一，其中的白色（SOFT WHITE OP 501）疊在其他顏色上，會讓圖案的顏色變得柔和，彷彿是油畫效果。若是塗得厚一些，會跟蠟筆一樣有很強的覆蓋力。

表面塗上白色後，麵包和餅乾變得柔和了。

用白色增加層次感。

像是灑了白色糖粉的抹茶蛋糕。

白色蠟筆

蠟筆有很好的覆蓋力，可以在色鉛筆圖案上畫出濃厚的白色，在此使用卡達水性蠟筆。

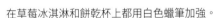

在草莓冰淇淋和餅乾杯上都用白色蠟筆加強。

在舒芙蕾上用白色蠟筆畫出糖粉，甜膩到好想吃一口啊！

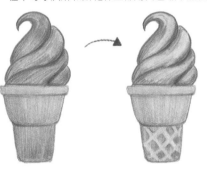

 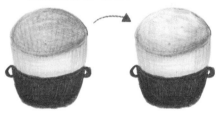

軟橡皮

用軟橡皮擦拭在色鉛筆繪製的圖案上，可以擦出亮點，能表現出色彩的明暗度。

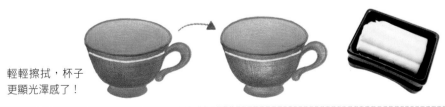

輕輕擦拭，杯子更顯光澤感了！

Column 02 ▶ ▶ ▶
Amily 愛不釋手的繪本

我超喜歡買繪本的，每次看到插畫可愛、裝幀又精美的繪本，都會忍不住買回家收藏，尤其是那些紙雕、立體書，令人完全無法抗拒。

每次翻閱它們，都覺得能擁有這麼棒的書，實在是太美好了。喜歡的繪本實在太多了，在此挑幾本與大家分享。而且多看一些繪本，可培養自己的繪畫能力，也是不錯的方法唷！

Le petit théâtre de Rébecca
海貝卡的小劇場

作者：Rebecca Dautremer
這是由法國知名插畫家Rebecca Dautremer繪製的紙雕書，多達200頁的精緻紙雕，一翻開就讓人驚艷不已，細膩程度非常不可思議，是我最喜歡的繪本收藏之一。

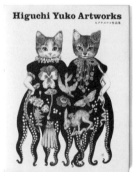 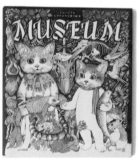

▲ Higuchi Yuko Artworks　　▲ MUSEUM

作者：Higuchi Yuko（樋口裕子）
來自日本插畫家Higuchi Yuko的手繪畫冊，主題有貓咪、各種動物、花草植物等，風格獨特，可愛又帶著奇幻，讓人愛不釋手。目前這兩本書都有中譯本唷。

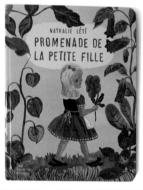

PROMENADE DE LA PETITE FILLE
小女孩的森林漫步

作者：Nathalie Lété、Marion Bataille
法國插畫家Nathalie Lété充滿童趣的畫風，色彩鮮豔濃烈，加上隱藏的機關，讓這本書變得有趣極了！

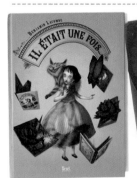

IL ETAIT UNE FOIS

作者：Benjamin Lacombe
法國插畫大師Benjamin Lacombe繪製的立體書，故事內容含括愛麗絲夢遊仙境、木偶奇遇記、蝴蝶夫人等經典童話。立體機關的設置，讓原本就華麗的畫風，視覺效果更加強烈，是非常棒的立體繪本。

Part 2

用插畫記錄
美好的生活片段

今天的筆記是什麼顏色

你也有屬於自己的手帳本，都寫些什麼呢？可能是每一日的流水帳，加上可愛插圖，遇到紀念日時，再好好的裝飾一番，在多年以後翻開，都是令人愉悅的回憶啊～

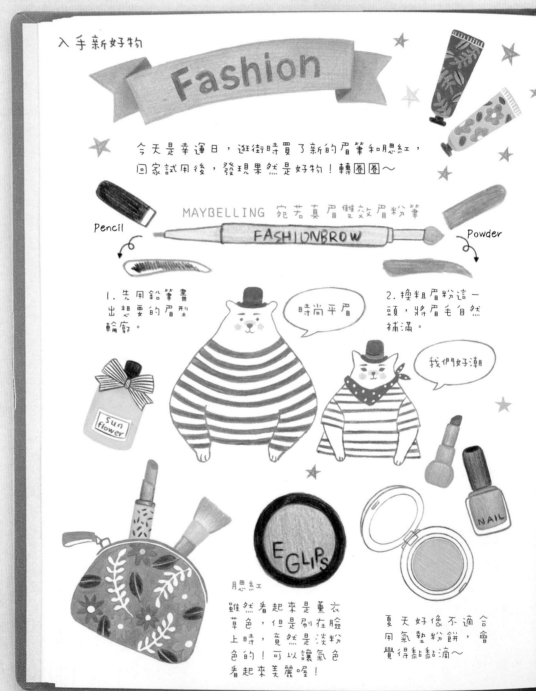

入手新好物

Fashion

今天是幸運日，逛街時買了新的眉筆和腮紅，回家試用後，發現果然是好物！轉圈圈～

MAYBELLING 宛若真眉雙效眉粉筆

Pencil　　FASHIONBROW　　Powder

1.先用鉛筆畫出想要的眉型輪廓。

時尚平眉

2.換粗眉粉這一頭，將眉毛自然補滿。

我們好潮

Sun flower

E GLIPS

腮紅

雖然看起來是薰衣草色，但是刷在臉上時，竟然是淡粉色的！可以讓氣色看起來美麗喔！

NAIL

夏天好像不適合用氣墊粉餅，會覺得黏黏滴～

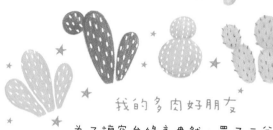

我的多肉好朋友

為了讓窗台綠意盎然，買了三盆可愛的
多肉小植物們，你們要乖乖長大喔！

月耳兔	條紋十二卷	乙女心
景天科	百合科	景天科
陽光、乾燥	乾燥、通風	陽光
9~6月　水多 12~1月　水少	9~6月　水多 7~8月　水少	7~8月　水少 9~6月　水多
一個月澆三次	澆水不可多 土壤微微濕潤	一個月澆三次

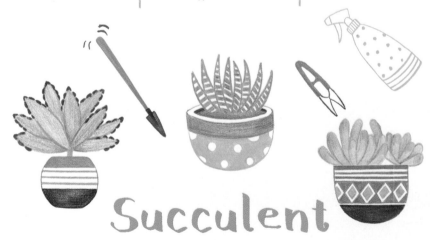

Succulent

我們一起分享插畫小旅行吧！
我不只喜歡用畫畫記錄每一趟旅行，也很喜歡看別人的插畫日記。即使去了同樣的地方，吃了一樣的食物，用不同的筆觸畫出來，似乎能感受到不一樣的溫度。

北九州美食之旅

2015.11.29
/
2015.12.02

溫泉小鎮——湯布院

和好朋友 Emily 去了一趟九州火車之旅，這邊有許多漂亮的觀光列車。我們規畫好路線且先預訂好車票，就這樣玩了好多地方。
太美好的旅程總讓人意猶未盡，下次還要再去一趟九州呀～

● 湯布院 Milch 布丁

運用當地生產的牛奶所做成的布丁，香濃滑順，底部的焦糖好好吃，還買了銅鑼燒布丁。

● ＜ B-Speak ＞ 蛋糕捲

一上架就會立馬完售的人氣蛋糕捲，來到這裡的遊客們都不會錯過，在由布院之森列車上也有販售。

sweet

由布院之森列車

\啊！好想念啊！/

我們是搭乘由布院之森列車來到了湯布院，在這個溫泉小鎮過夜一晚，便愛上這裡的可愛氛圍，根本捨不得離開，一定要再找機會重遊呢～

● 燒肉 日式料理

日式旅館所附的套餐份量都很驚人，整份吃完後，肚子都超級飽的！

貼上旅行時拍攝的照片，並且再加上邊框、小插圖，把記憶中的味道用文字寫出來，也是一個簡單又可愛的記錄方式。

I'm here!

Delicious

やま 中

NO.1

博多 博多牛腸鍋
超好吃第一名

日本朋友小串先生強力推薦，原以為吃起來會很油膩，結果美味無比，是一道令人感到驚喜的美食，好想再吃一口啊！

長崎 蜂蜜蛋糕

此為長崎名物，即使是不同店鋪也都很好吃，我買了幾條當伴手禮。

門司港

海膽包子

黑黑的竹炭包子，裡面塞滿了海膽，看起來好奢華，味道很不錯呢！

SPECIAL

唐戶市場 我實在太喜歡吃海鮮了，這裡有許多海鮮熟食，一定要早點去，不然晚來就沒有了～

來唐戶吃河豚

用插畫記錄的旅行回憶
試著用插畫記錄旅行吧！選出一個主題，畫出可愛特輯，我最喜歡邊畫畫邊回想旅行的種種，去過的景點、吃過的美食，好像在紙上重新經歷一趟，與單純的旅行照片相比，更有意思多了！

東京美食之旅

2016.5.31-6.4

一趟臨時起意的小旅行，沒有太多的景點，每天就是坐著電車到處逛逛，逛完書店喝咖啡，吃了很多東京美食，愜意悠閒到好不想回家呀～

第一次到東京，想看看傳說中的雷門，不巧封閉維修，無緣見到本尊，真不走運。

淺草

● <興伸> 番薯甜點

甜滋滋的番薯甜點，歐伊西！

● <豐福> 黑毛和牛咖哩麵包

濃濃的咖哩肉餡和炸得香香的麵包，熱呼呼的超好吃！

烤肉串

淺草仙貝

淺草有好多的仙貝店，我超喜歡吃仙貝的，尤其是鹹鹹的醬油口味。缺點是吃太多牙齒會有點痠，因為仙貝好硬呀！等我再老一點，要先把仙貝泡過茶才能吃了。

晚上到超市買了烤肉串和起司番茄沙拉。番茄加了酸酸的醋，爽口好吃，可惜烤肉串有點普普通通。

我不行了…

用色鉛筆畫食物是不是很可愛啊？
好想再去吃一次！

Delicious

● 生蠔
新鮮度滿分，擠一點檸檬汁，就能呼嚕嚕的一大口滑進嘴巴裡。

● 抹茶冰淇淋
看到冰淇淋就會忍不住買一支，也不知道為什麼，總覺得身在日本就要吃抹茶口味的。其實，我並沒有特別喜歡抹茶，哈。

蓮藕魚漿

兩片蓮藕中間夾著新鮮魚漿，還咬得到章魚塊，雖然是炸物但不油膩，還蠻好吃的！

TOKYO
BEST

原宿

● 棒棒泡芙
泡芙外皮包覆著杏仁，口感酥酥脆脆的，裡面的卡士達不會太甜，還不錯！

● 海鮮蓋飯
這可是我最期待的一道美食，裝著滿滿新鮮好料的蓋飯，心情無敵棒！

Column 03 ▶ ▶ ▶
美好的手作時間

除了愛插畫，Amily 也很喜歡手作，
一同來問問她最近在忙什麼呢？

在帆布束口袋上 ▶
絹印了賀年插畫
送給朋友當禮物。

Q1 除了畫畫之外，妳還喜歡何種手作呢？

我喜歡和朋友參加有趣的手作課程。上過
甜點課、不凋花插花課、瓷器彩繪課，還
玩了絹印。有些是專業的連續課程，有些
則是單堂的體驗課程，學習不同領域的手
作課程相當有趣，而且又能與插畫結合運
用，激發更多點子！

Q2 分享一個和插畫相關的
手作課程吧。

和大家分享最近玩的絹印吧！絹印可以把
自己的插畫作品，重複印在卡片或袋子
上。我是到一間絹印工作空間，現場有提
供絹印的所有器材，只要把圖案（可手繪
或電繪）交給工作人員，他們會將圖稿製
版，也會對第一次完絹印的人進行教學，
接著就可以盡情玩絹印囉～

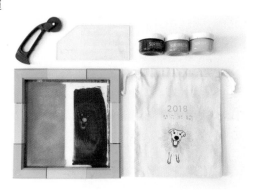

▲ 這是絹印的部分工具，可選擇單色或多色套印。

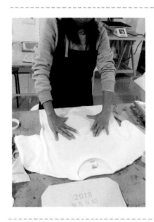

各種紙類、衣服或袋子皆可
印刷喔～

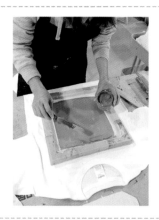

確認絹版位置，倒上顏料，
用刮板輕輕刮過。

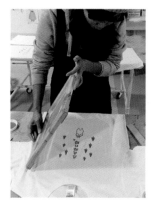

就輕鬆完成囉！

絹印工作空間｜RETRO印刷JAM Taiwan
https://www.jamtaiwan.com/surimacca

Part 3

美好的手作時間

色鉛筆插畫應用

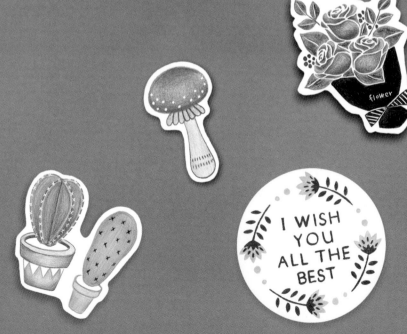

MAP
手繪地圖

走在童話般的街道
每次看到一些刊物或海報上，有插畫風格的地圖時，總令人會心一笑，忍不住仔細端詳地圖上的小物件。每一條路線、成群的小房子，在線條繪製下，都變得很有故事。手繪地圖就是有一股魔力，會吸引人想一探究竟，好像走在這些街道上應該會遇到有趣的故事～

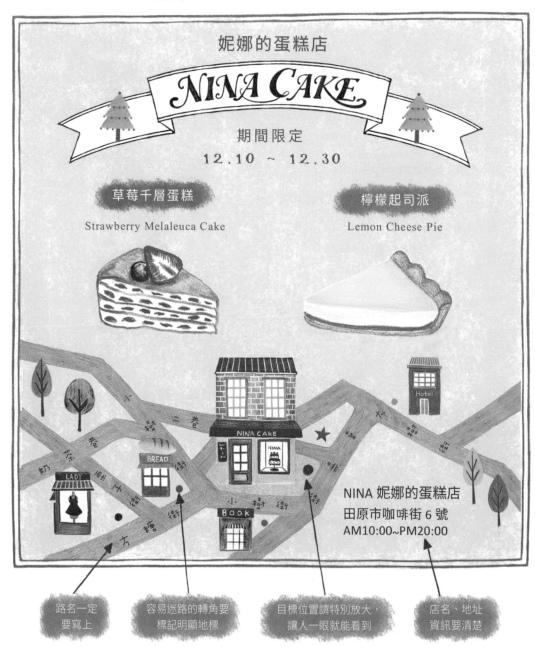

妮娜的蛋糕店

NINA CAKE

期間限定
12.10 ～ 12.30

草莓千層蛋糕
Strawberry Melaleuca Cake

檸檬起司派
Lemon Cheese Pie

NINA 妮娜的蛋糕店
田原市咖啡街 6 號
AM10:00~PM20:00

路名一定要寫上

容易迷路的轉角要標記明顯地標

目標位置請特別放大，讓人一眼就能看到

店名、地址資訊要清楚

DRAWING

蛋糕店

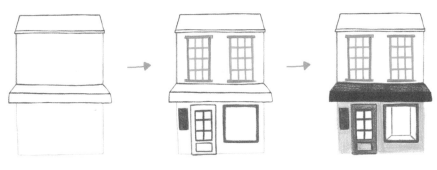

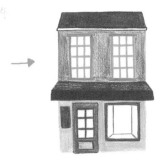 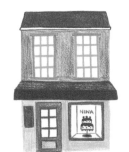 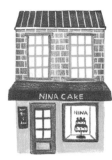

用白色牛奶筆畫細線，記得也要寫上店名喔！

草莓千層蛋糕

 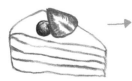 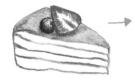 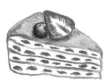

檸檬起司派

FOOD
手繪菜單

最有味道的小插畫

有沒有過這樣的經驗，看到卡通或漫畫時，出現了畫得很生動的食物，就會幻想這道菜應該超好吃的吧！

在餐廳用餐時，若服務生遞上手繪插畫菜單，就像收到一個小驚喜，忍不住在心中「喔～」一聲。手繪菜單繪有種特別的溫度，可愛的食物插圖能挑起我們的味蕾，比起單純的文字介紹或照片，更能讓我們自由想像這道菜的味道呀～

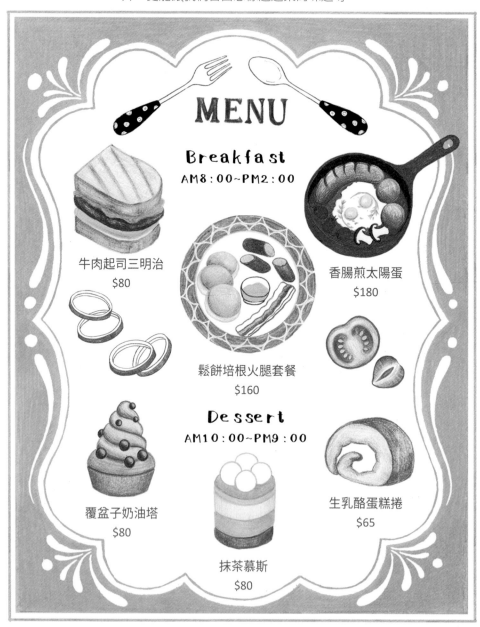

DRAWING

牛肉起司三明治

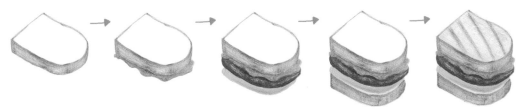

吐司加上烤痕
會更生動

覆盆子奶油塔

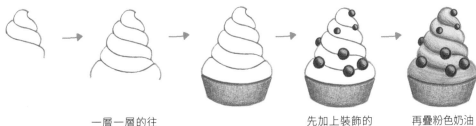

一層一層的往
下捲

先加上裝飾的
藍莓

再疊粉色奶油

抹茶慕斯

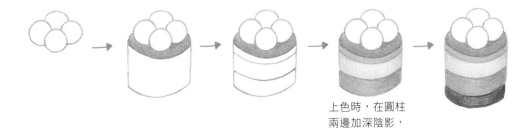

上色時，在圓柱
兩邊加深陰影，
會更立體喔～

生乳酪蛋糕捲

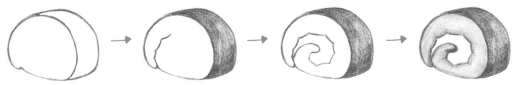

咖啡色外層需注意
局部明暗

更多的甜點畫法，請參考本書P.90

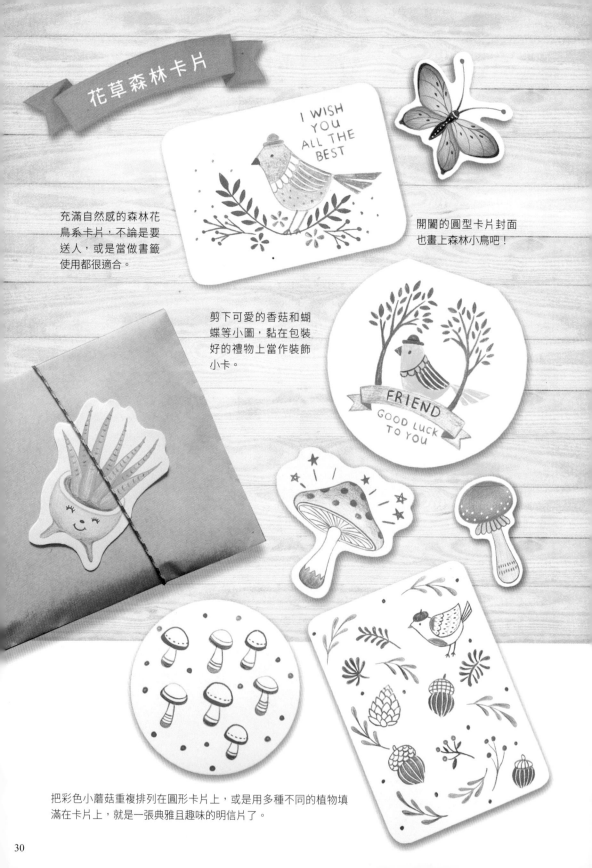

花草森林卡片

充滿自然感的森林花鳥系卡片,不論是要送人,或是當做書籤使用都很適合。

開闊的圓型卡片封面也畫上森林小鳥吧!

剪下可愛的香菇和蝴蝶等小圖,黏在包裝好的禮物上當作裝飾小卡。

I WISH YOU ALL THE BEST

FRIEND
GOOD LUCK TO YOU

把彩色小蘑菇重複排列在圓形卡片上,或是用多種不同的植物填滿在卡片上,就是一張典雅且趣味的明信片了。

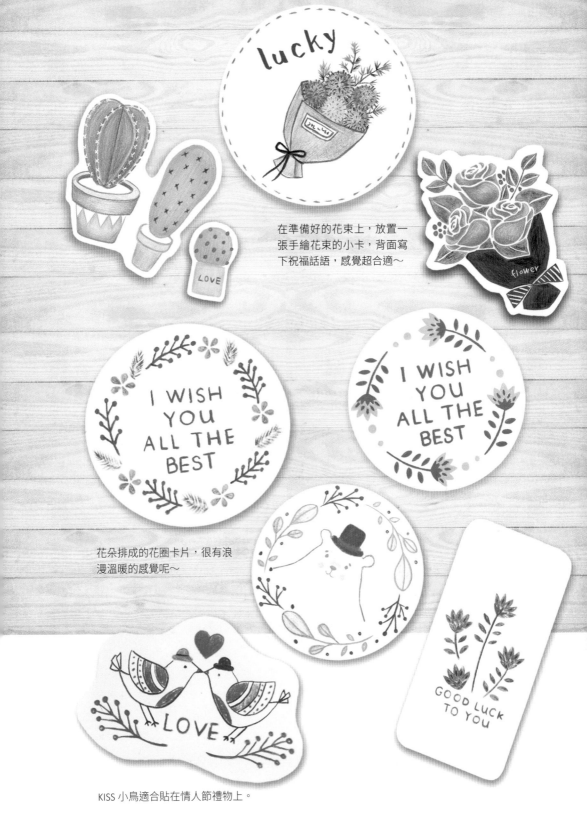

lucky

LOVE

flower

在準備好的花束上,放置一
張手繪花束的小卡,背面寫
下祝福話語,感覺超合適~

I WISH
YOU
ALL THE
BEST

I WISH
YOU
ALL THE
BEST

花朵排成的花圈卡片,很有浪
漫溫暖的感覺呢~

LOVE

GOOD LUCK
TO YOU

KISS 小鳥適合貼在情人節禮物上。

更多的花草、多肉植物的畫法,請參考本書 Part 6

父親和母親節卡

當父親節、母親節這個重要日子到來，
一定要畫出滿滿的愛！
天上星星圍繞著肉多熊家族，小熊被親
密地擁抱著，再搭配各種緞帶與花邊，
你也跟著畫畫看吧～

熊爸抱著
小肉多

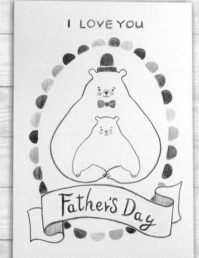

也能當作
情人卡喔～

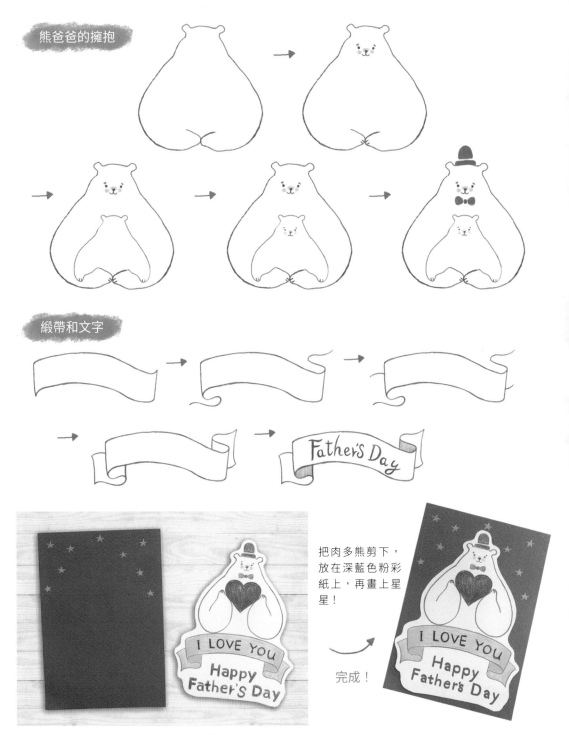

熊爸爸的擁抱

緞帶和文字

Father's Day

I LOVE YOU
Happy Father's Day

把肉多熊剪下，放在深藍色粉彩紙上，再畫上星星！

完成！

I LOVE YOU
Happy Father's Day

情人節到了，除了買小禮物外，要不要畫一張小卡片讓禮物更顯珍貴呢？我認為兩個人在一起，即使沒有特別慶祝，平平淡淡也是一種幸福。不過，向對方說一聲「情人節快樂」可不能少。

一張簡單的卡片上，寫上感謝的話語，兩人能一起走到現在，真是太好了！

先將卡片對折後，左半部利用圓規、刀片，挖出一個圓形。

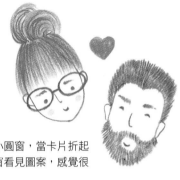

在卡片封面開個小圓窗，當卡片折起來後，透過小圓窗看見圖案，感覺很可愛！

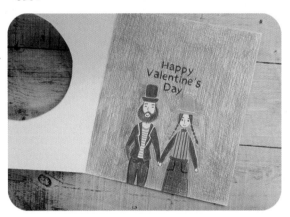

接著，在右半部則畫出可愛的兩個人，並且寫下「Happy Valentine's Day」，再填滿粉紅底色，就完成囉～

單身情人卡
（告白專用）

單身的人也不用難過，畫一張告白卡片吧！或許，卡片遞出去後，就會有美好的回覆也說不一定呢～

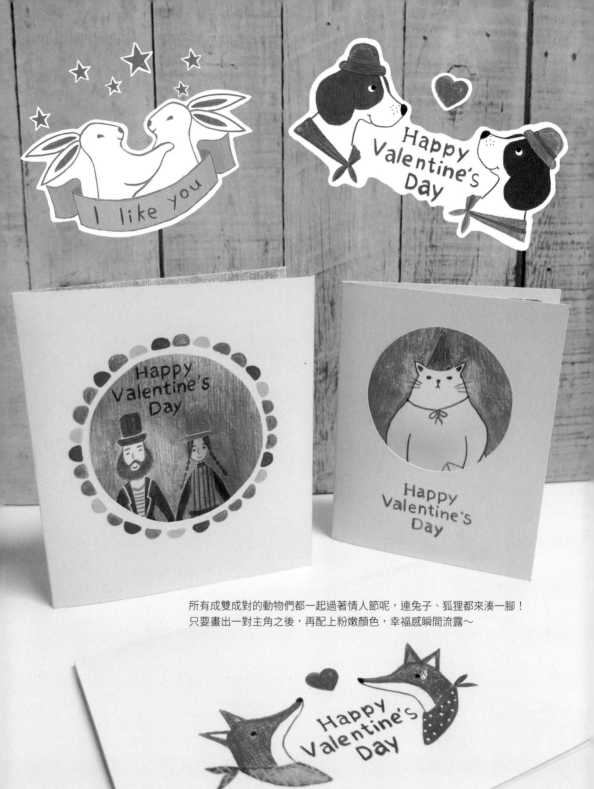

所有成雙成對的動物們都一起過著情人節呢，連兔子、狐狸都來湊一腳！
只要畫出一對主角之後，再配上粉嫩顏色，幸福感瞬間流露～

「我最喜歡你了！」森林裡的小鳥、擁抱的兔子、微笑貓咪，都和肉多熊這麼說。
跟情人在一起就是如此啊，動手畫畫看，畫出最幸福的模樣，送給最愛的那個人～

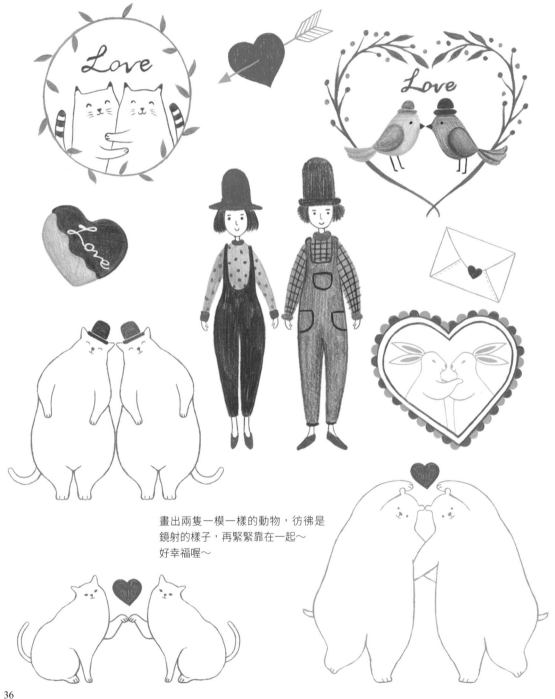

畫出兩隻一模一樣的動物，彷彿是
鏡射的樣子，再緊緊靠在一起～
好幸福喔～

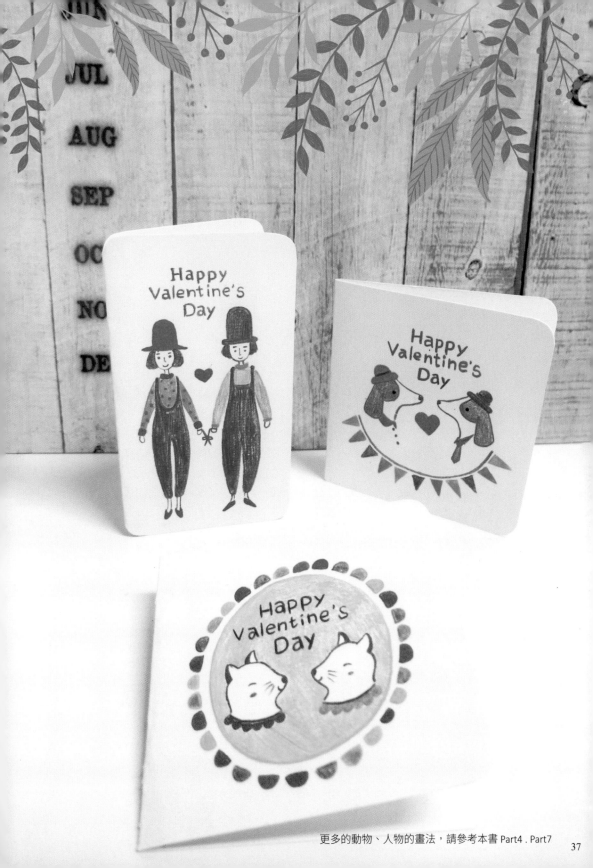

簡單線條能切割出多少形狀呢？
利用簡單幾何線條畫出卡片吧～

在圓形卡片上畫出直線。

注意線條交疊
的方向

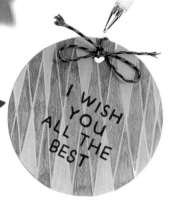

再畫出交疊的直線。

在格子內塗色。

最後在色塊交接處，
用牛奶筆畫線。

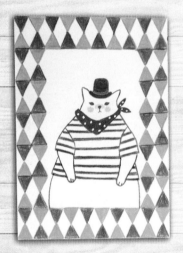

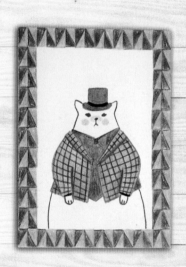

三角形相框風格卡片
邊框是用三角形組成，
中間擺上肉球貓，色調
要略微搭配，才有整體
感。

馬戲團俏皮風格卡片
三角形搭配圓形的組
合，藍橘對比色調，
很有馬戲團繽紛感！肉
多熊好像是馬戲團團長
呀～

圓形的幾何圖案有多少變化呢？我們先把基準線畫好，圖案位置才會均分喔～

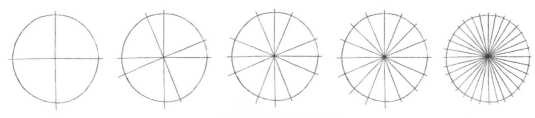

試試看能變化出多少圖案。

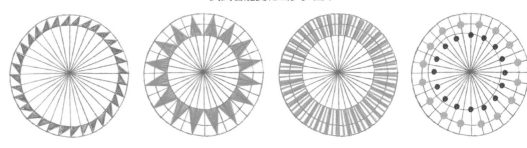

在圓形小卡上，將幾何圖形畫在邊緣處，中間再加上一個小圓，並且寫下祝福的話語，就完成了。如果再覆上防水貼膜，就成了紙杯墊～

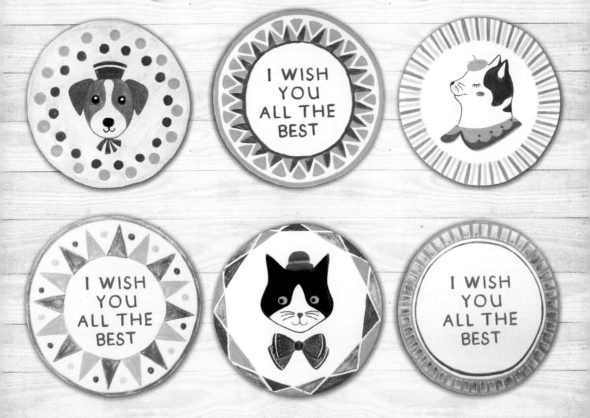

聖誕節來囉！

每到12月，最令人期待的就是聖誕節了！開始著手準備聖誕裝飾與卡片，而且要自己設計才有趣呀～將畫好的聖誕節圖案剪下，背面寫下祝福文字，作成聖誕小卡；或是黏上背膠，貼在禮物的外包裝當作裝飾。

另外，也可以用麻繩將小卡串起來懸掛，簡簡單單的創意，濃郁的聖誕氛圍便開始蔓延了。

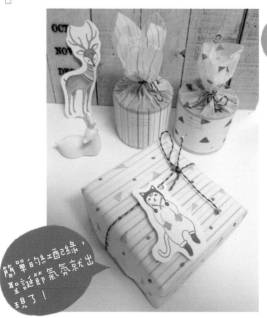

簡單的紅配綠，聖誕節氣氛就出現了！

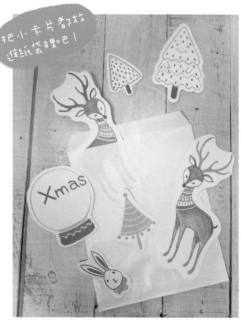

把小卡片都放進紙袋裡吧！

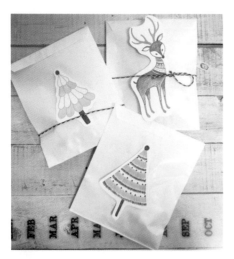

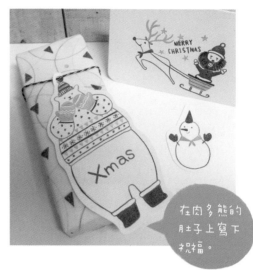

在肉多熊的肚子上寫下祝福。

剪下圖案時，記得留下一點白邊，比較好剪外，看起來也舒服。

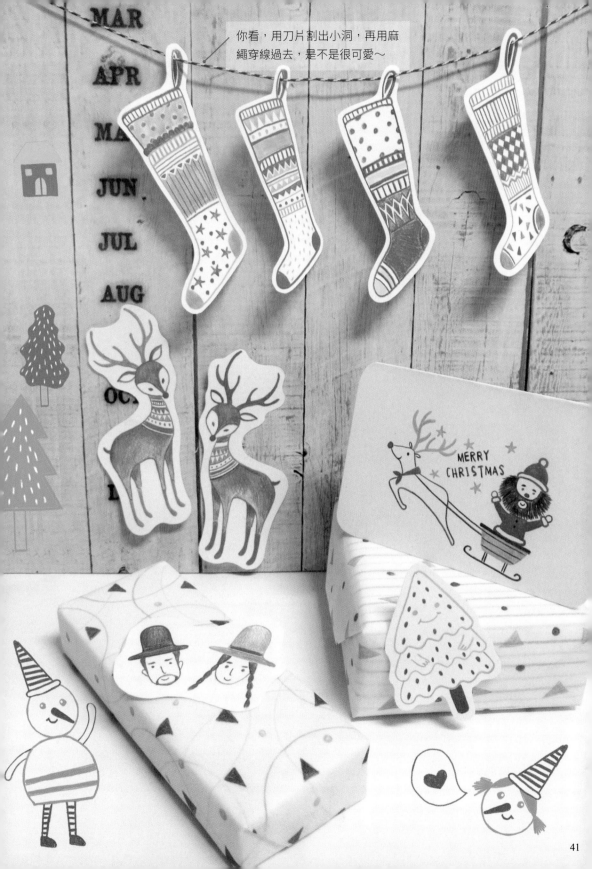

你看，用刀片割出小洞，再用麻
繩穿線過去，是不是很可愛～

41

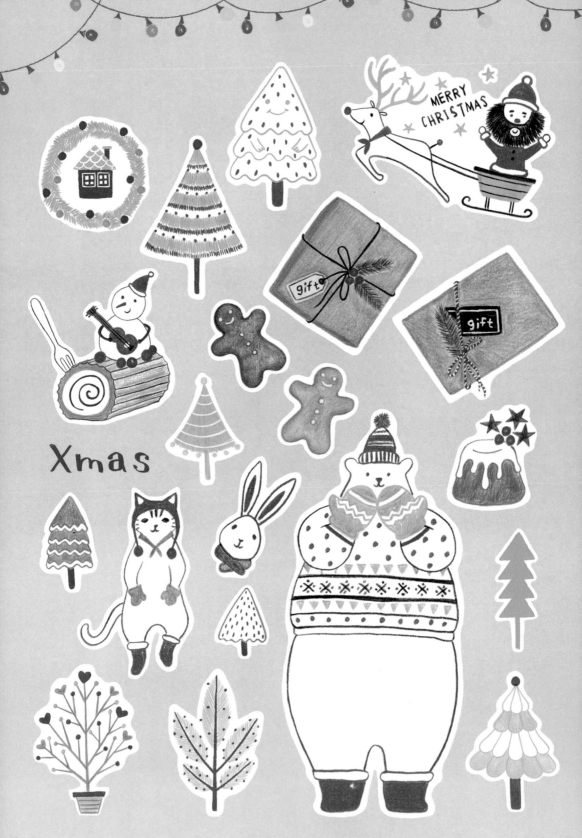

Xmas

MERRY CHRISTMAS

gift

gift

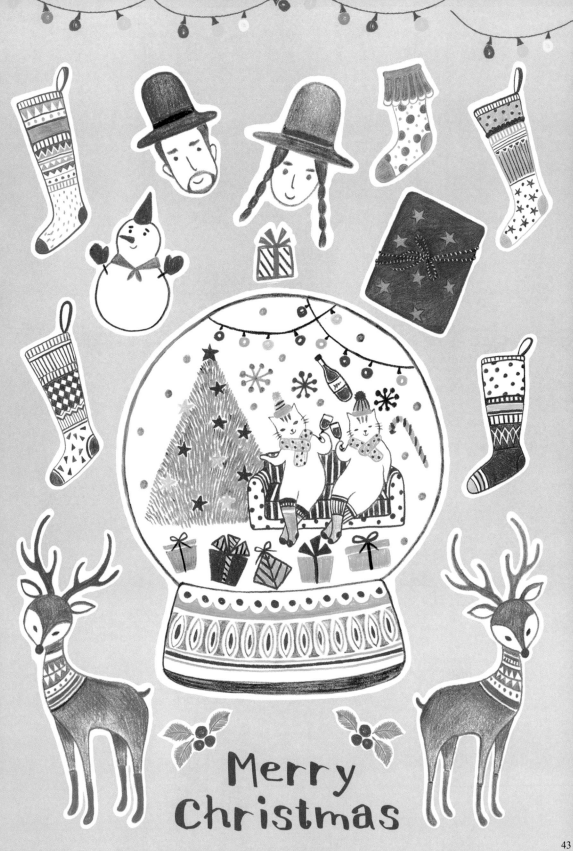

Merry
Christmas

聖誕襪 A

聖誕襪 B

聖誕蛋糕

聖誕樹

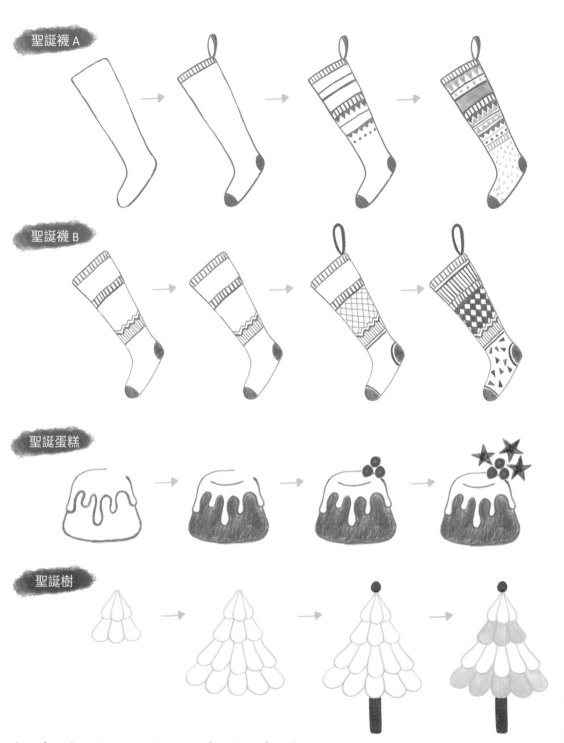

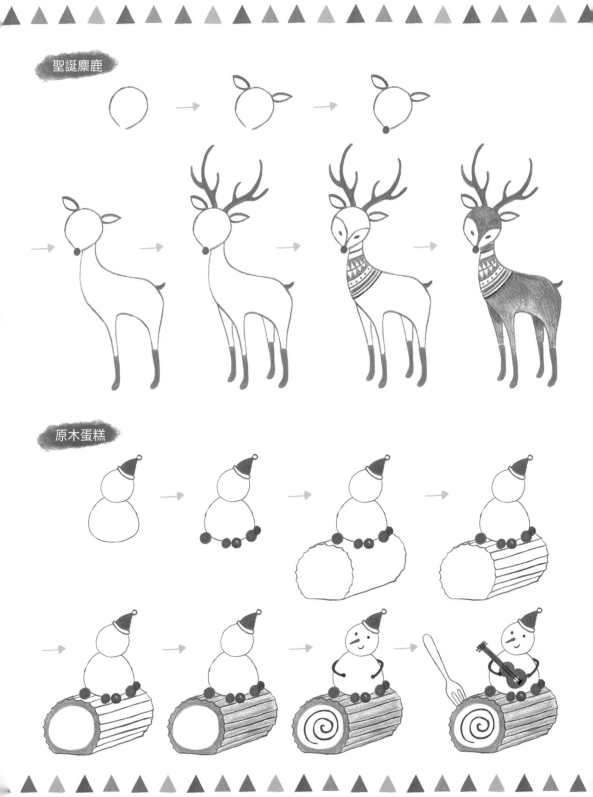

聖誕麋鹿

原木蛋糕

手繪風包裝紙

我們可以試著挑選軟硬適中，又可以摺疊的紙張，只要在上面塗色，就可以做出獨具風格的包裝紙了！

利用色鉛筆與防油紙，設計出獨特的禮物包裝紙。一般書局就可以買到A4尺寸的防油紙，其輕薄呈現半透明狀，如果在兩張紙上畫出圖案，並且疊在一起，就會創造出新圖案呢！

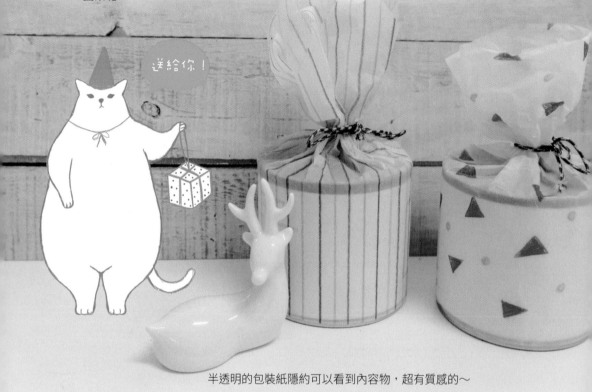

送給你！

半透明的包裝紙隱約可以看到內容物，超有質感的～

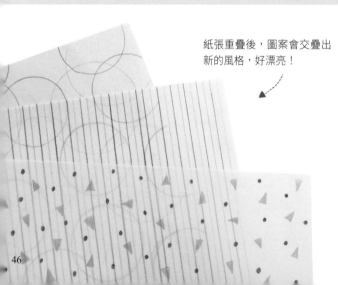

紙張重疊後，圖案會交疊出新的風格，好漂亮！

一般書局都有販售防油紙喔！

 A 直條紋 乾淨俐落的直條紋。

A 用單純直條紋包裝紙包裝後的模樣。

B 小三角 小巧繽紛的三角形與圓點。

A + B

兩種圖案交疊後變得更加繽紛可愛了，裡層的圖案因為被覆蓋，顏色稍淡，但是更具層次感。

 C 大圓圈 圓圈圈的線條相互交疊。

B + C

圓圈與三角形的交會，很像是落葉掉落在水面上，引起陣陣漣漪，充滿了視覺上的動感！

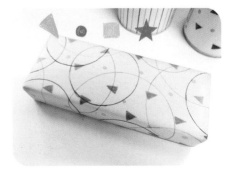

手繪陶磁杯墊

杯墊也可以自己動手做喔！這次不用紙杯墊，而是用陶瓷杯墊。
在書局購買純白的陶瓷杯墊，再用油性色鉛筆彩繪，讓下午茶時光更美好～

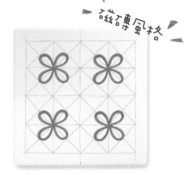

磁磚風格

用鉛筆先畫出小格子後，在小格子上設計圖案。磁磚通常是四方連續性圖案，
所以先分出四大區塊，再分出四方形小塊，最後再用重覆圖案來變化。

記得！
要使用油性
色鉛筆喔！

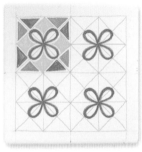
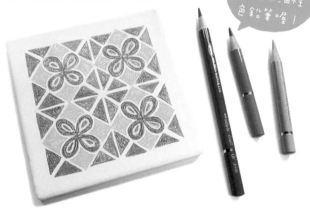

設計好一格之後，其他三格以
此類推的填滿吧～

吸水陶瓷杯墊

陶瓷杯墊可在書局買到，要用
油性色鉛筆上色，這樣遇水
後，圖案才不會糊掉喔。也可
以使用其他油性筆來上色。

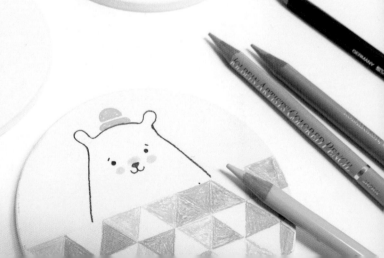

肉多熊杯墊

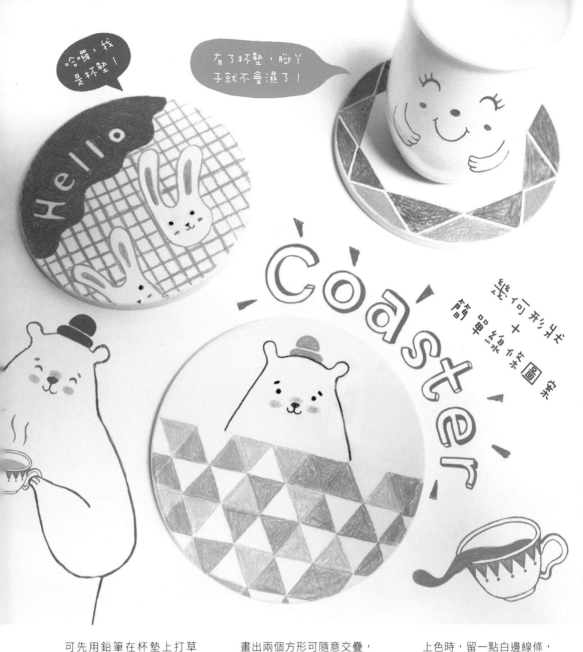

哈囉，我是杯墊！

有了杯墊，腳丫子就不會濕了！

Coaster

幾何形狀＋簡單線條圖案

可先用鉛筆在杯墊上打草稿，若有畫錯的地方，再用橡皮擦直接擦拭即可。

畫出兩個方形可隨意交疊，就會出現很多三角形。

上色時，留一點白邊線條，圖案邊界會更明顯。

手繪帆布袋

這裡面有裝
點心吧？

小鳥森林花圈束口袋，
可以裝便當去郊遊。

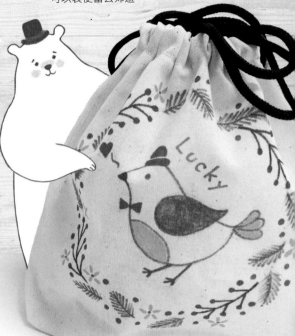

只要買個空白布袋，再畫上書中介紹的可
愛圖案，走在街上絕對不會撞包啊～
這裡，我們要暫時丟掉色鉛筆，使用彩繪
布料的專用筆，把鳥兒、花圈的圖案繪製
出來。

Drawstring

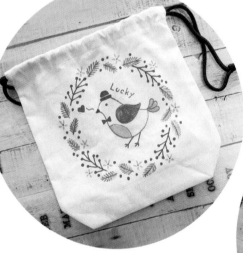

鬍子大叔採橡實束口袋

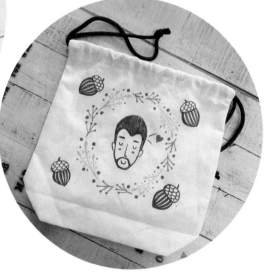

在一般書店或是藝品店就可以買到各種
素面帆布袋和小包包，還有專門彩繪布
料的色筆。
彩繪時，要把袋子攤平，可以在袋內墊
一塊布，防止較深的顏色印到背面。

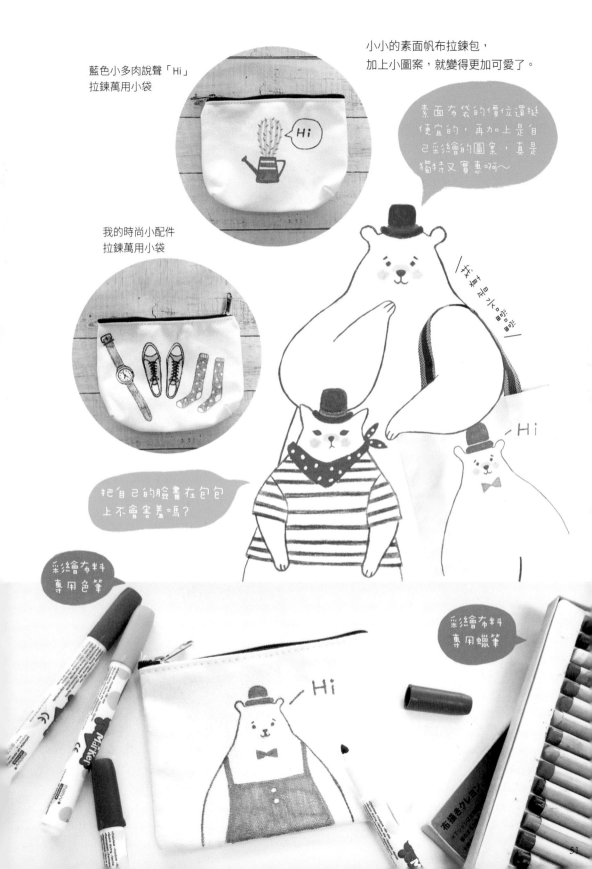

藍色小多肉說聲「Hi」
拉鍊萬用小袋

小小的素面帆布拉鍊包，
加上小圖案，就變得更加可愛了。

素面布袋的價位還挺
便宜的，再加上是自
己彩繪的圖案，真是
獨特又實惠啊～

我的時尚小配件
拉鍊萬用小袋

把自己的臉畫在包包
上不會害羞嗎？

彩繪布料
專用色筆

彩繪布料
專用蠟筆

51

Column 04 ▸ ▸ ▸
製作專屬自己的 LINE 貼圖吧～

現在來請教 Amily 如何畫出貼圖並且上架啊。
Amily 貼圖專區：請搜尋「bliss-a」

Q1 我也可以製作自己的 LINE 貼圖嗎？

當然可以喔！LINE的個人貼圖功能已上線許久，任何人都可以製作。想要畫什麼樣的插圖，可以參考本書多多練習，然後創造屬於自己風格的專屬小圖，再配上有趣文字，超好玩的。

Q2 有什麼貼圖範例可以參考的呢？

那我要來介紹肉多熊貼圖囉～這組貼圖主角是肉多熊，還有他的好友——肉球貓，圖案特色是線條及色彩都很簡單，所以在繪製時，能快速變化各種表情、動作，總是笑嘻嘻的肉多熊與面無表情的肉球貓，有趣的組合啊～
（可在LINE STORE搜尋「肉多熊與肉球貓」）

線條不要太細，即使小貼圖也能看得清楚。

純線條和色塊的組合，也很可愛。

要注意文字的字級、字體，要以閱讀性為考量。

當然，你也可以畫出繽紛色彩的貼圖，不妨多多參考LINE的貼圖商店，裡面有超過千種風格的貼圖呢。之前在買貼圖時，很佩服那些插畫家，厲害又超有梗的。所以製作前可以先去逛逛，看看各種風格呈現出來的效果，這樣在畫自己的原創貼圖會更有心得喔～

Q3 畫好的貼圖要如何上架呢？

在製作前，請先閱讀貼圖規則，不管是尺寸規格，或主題規範都要注意。不要全部畫完之後，才發現規格不符要重新修改。
規範、上架方式可以上網搜尋「LINE Creators Market」就能看到囉～

LINE Creators Market｜https://creator.line.me/zh-hant/

Part 4

肉多與他的
動物好朋友們

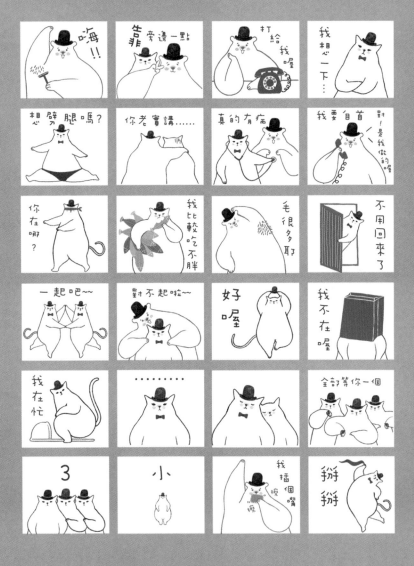

哈囉！
我是肉多熊～

喜歡多肉植物的肉多熊最愛穿吊帶褲了，因為褲子不會被圓滾滾的肚子擠到拉不上來，也常乾脆不穿褲子趴趴走。天冷時，會套上彩色毛衣。
而他的好朋友肉球貓熱愛時尚，帽子是他們的必備品。

深藍色配黃點點上衣，領口與袖口的條紋增添復古風，通常不穿褲子（⁉）

復古風格紋西裝，搭配草綠色紳士帽，但依然不穿褲子喔～

粉色的幾何花紋保暖上衣，超舒服的材質，伸懶腰也沒問題喔～

有繽紛裝飾的墨綠色毛衣，裡面搭配紫色襯衫！

YUMMY
美味肉多熊

肉多熊與肉球貓變身成美味食物，
你想吃哪一道呢？

太愛吃刈包，
於是變成了一
個刈包

一見到妳，
我的心
就融化了～

一起去郊遊吧！我
有帶好吃的玉子燒
握壽司喔～

我是
奶油!?

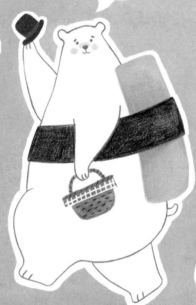

多一點想像力，就會
變得更有趣。白白胖
胖的肉多熊看起來真
可口呢～

最近有點窮，來
一碗特大號白飯
配梅乾吧！

大號的
炸蝦咖哩飯

DRAWING

肉多熊這樣畫

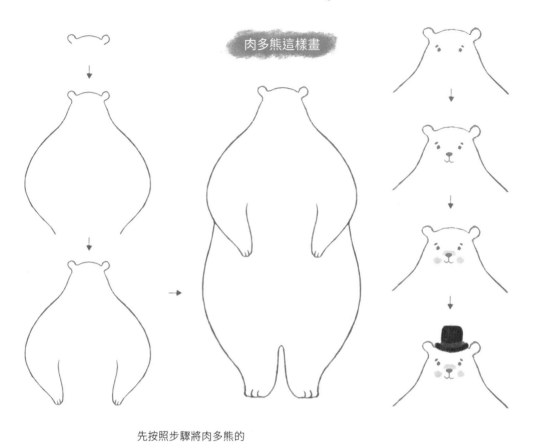

先按照步驟將肉多熊的
輪廓畫好,再幫他設計
帥氣服裝。你看,穿上
衣服的肉多熊,也太可
愛了吧!

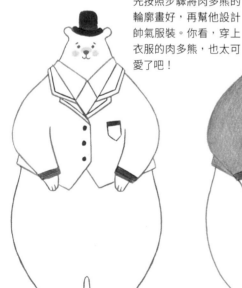

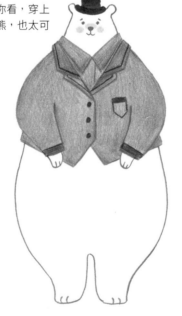

肉球貓的畫法,也
是同樣步驟喔～

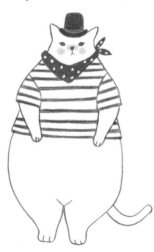

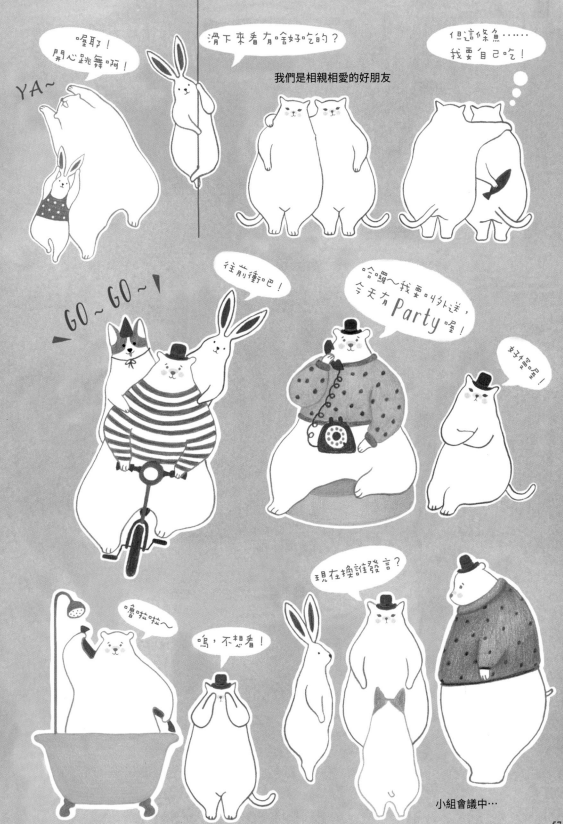

我們是相親相愛的好朋友

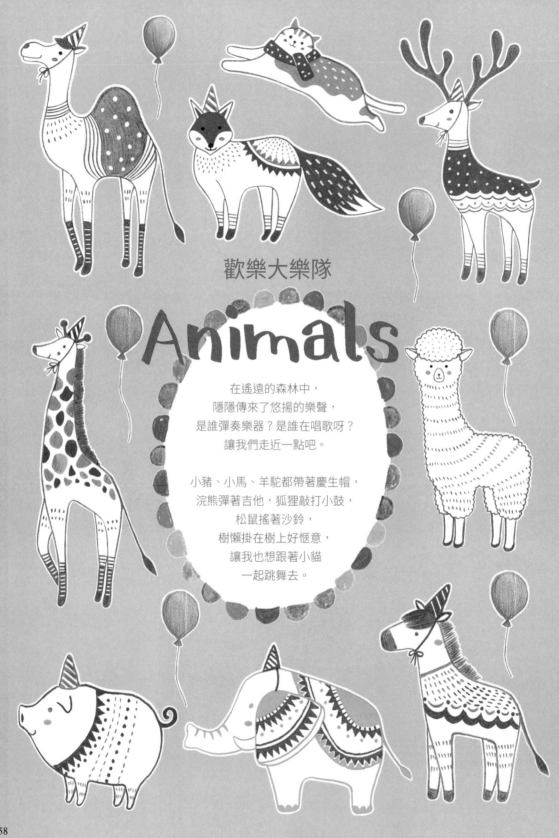

歡樂大樂隊

Animals

在遙遠的森林中，
隱隱傳來了悠揚的樂聲，
是誰彈奏樂器？是誰在唱歌呀？
讓我們走近一點吧。

小豬、小馬、羊駝都帶著慶生帽，
浣熊彈著吉他，狐狸敲打小鼓，
松鼠搖著沙鈴，
樹懶掛在樹上好愜意，
讓我也想跟著小貓
一起跳舞去。

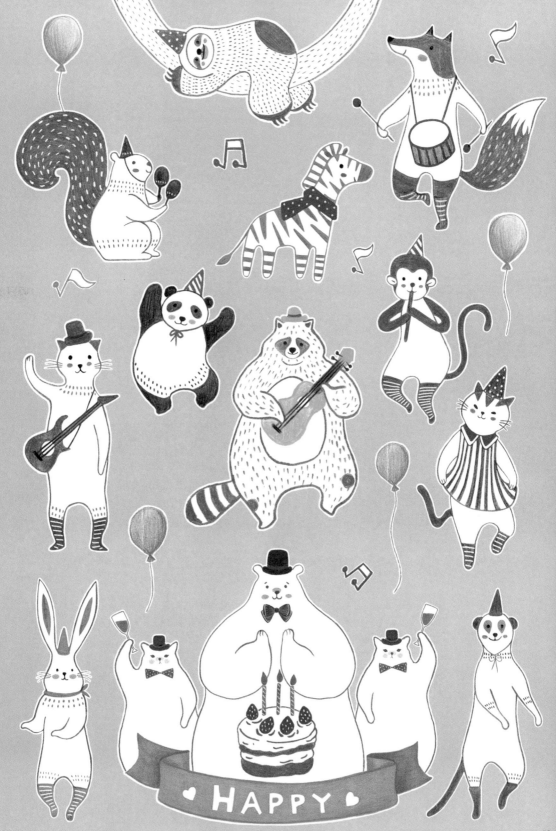

HAPPY

DRAWING

華麗外衣的小馬

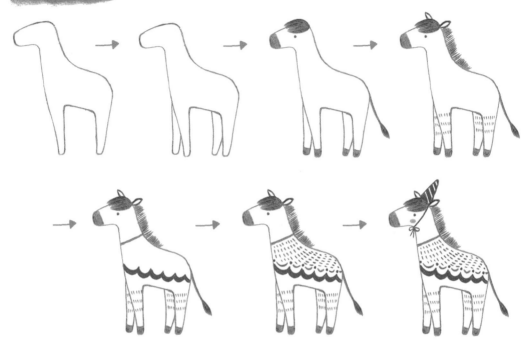

戴著慶生帽的長頸鹿

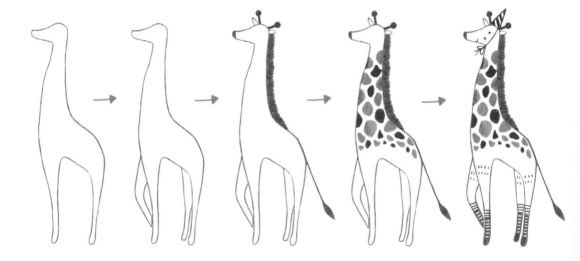

動作慢的樹懶

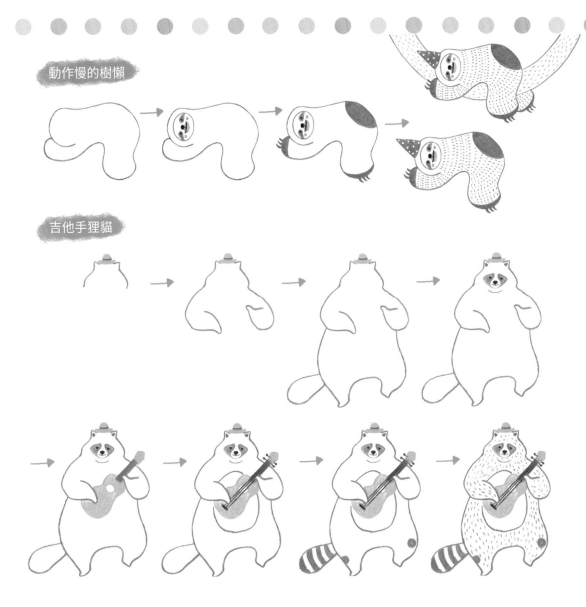

吉他手狸貓

QR code 掃描一下 看看動態教學影片吧！

小馬

長頸鹿

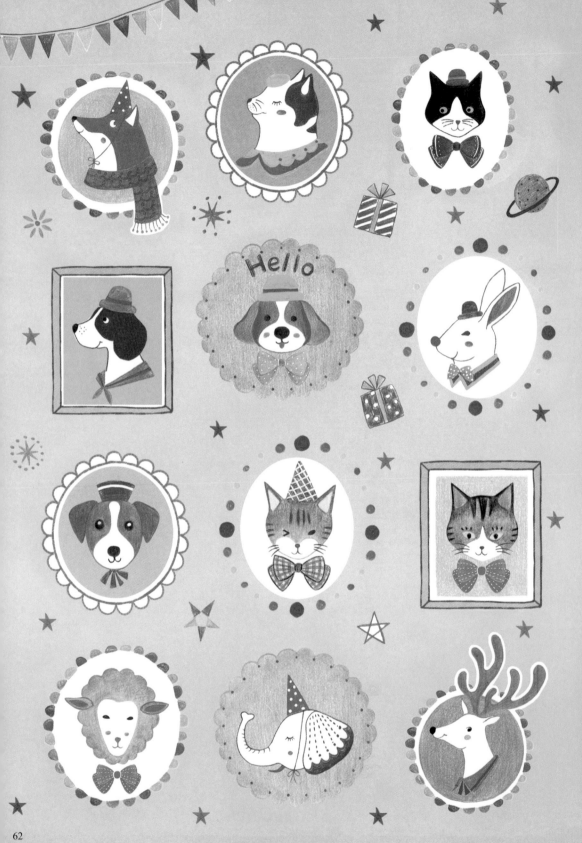

利用混色漸層技巧上色，畫出各種可愛動物。先畫出基本形狀，再用線條勾勒出重點，最後再加上帽子等配件，讓他們更有個性一點。

小 雞

鳥兒 A

火 鶴

鳥兒 B

黃綠色漸層色
有森林風

這不是地瓜喔！
是小雞的身體啦～

藍綠漸層色真美

這是天鵝還是鴨子？

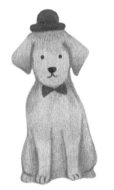

包著綠色頭巾，
果然是隻鄉村小雞！

用黑色勾出線條，超簡單！

帽子採用深色就能
完美疊在圖案上

紅帽小黃狗

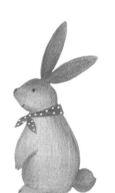

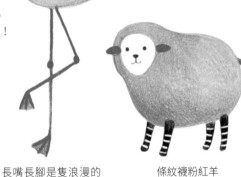

條紋襪粉紅羊

藍領巾粉紅兔

長嘴長腳是隻浪漫的
粉紅火鶴～

運用相近顏色畫出漸層，
或是直接用單純一色表現
深淺，讓上色更多元～

紅領巾小灰貓

綠領巾大棕熊

63

DRAWING

貓咪側臉畫像

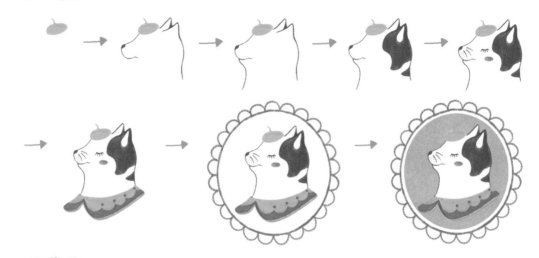

小狗紳士

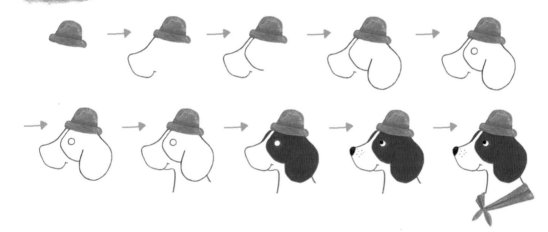

微笑狗兒

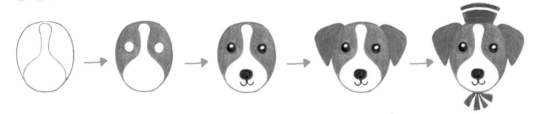

戴上慶生帽的小象

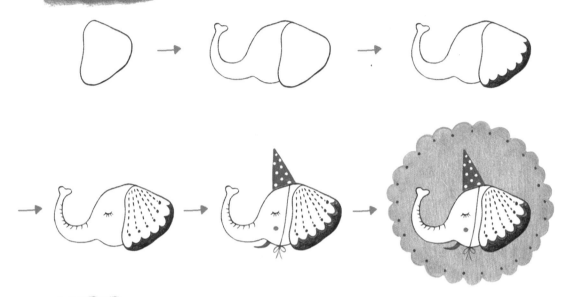

兔子紳士

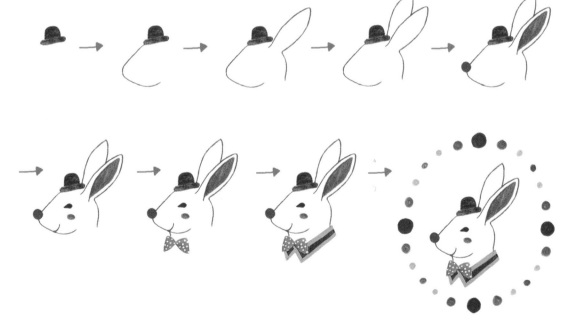

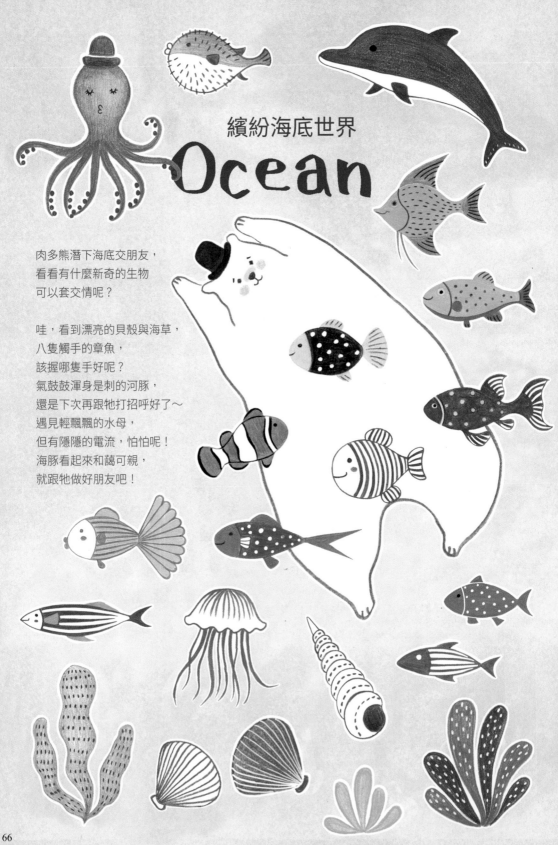

繽紛海底世界
Ocean

肉多熊潛下海底交朋友，
看看有什麼新奇的生物
可以套交情呢？

哇，看到漂亮的貝殼與海草，
八隻觸手的章魚，
該握哪隻手好呢？
氣鼓鼓渾身是刺的河豚，
還是下次再跟牠打招呼好了～
遇見輕飄飄的水母，
但有隱隱的電流，怕怕呢！
海豚看起來和藹可親，
就跟牠做好朋友吧！

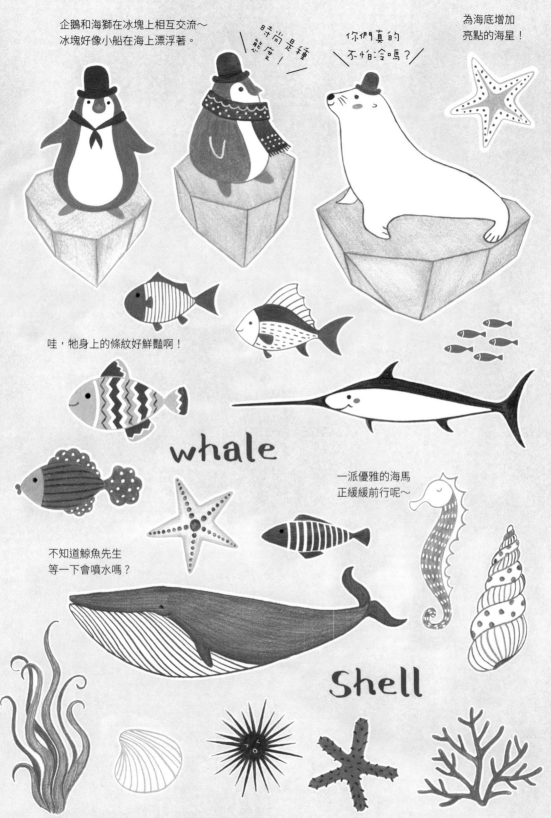

企鵝和海獅在冰塊上相互交流～
冰塊好像小船在海上漂浮著。

時尚是種態度！

你們真的不怕冷嗎？

為海底增加亮點的海星！

哇，牠身上的條紋好鮮豔啊！

whale

一派優雅的海馬正緩緩前行呢～

不知道鯨魚先生等一下會噴水嗎？

Shell

DRAWING

鯨魚

小丑魚

河豚

貝殼 A

貝殼 B

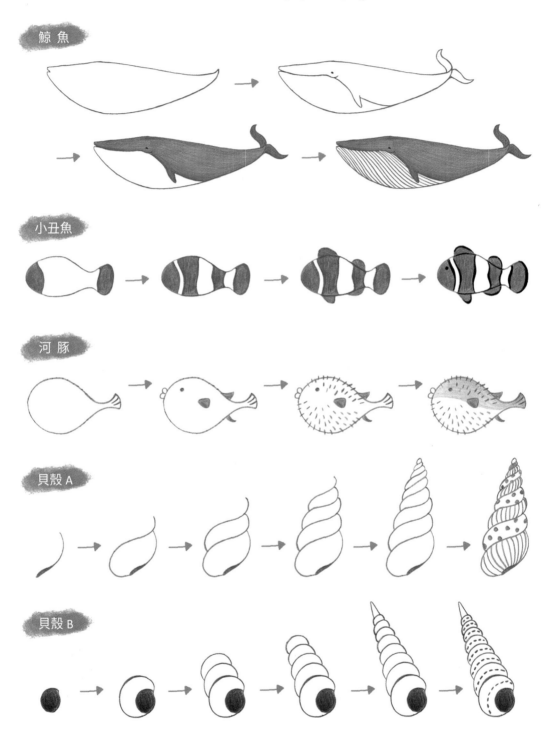

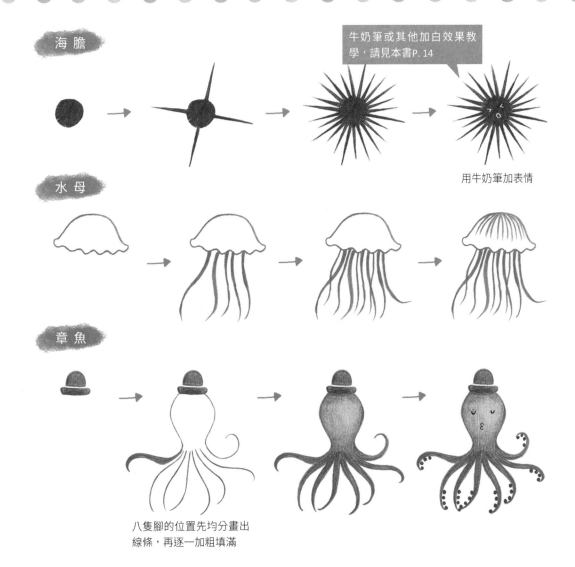

海 膽

牛奶筆或其他加白效果教
學,請見本書P. 14

用牛奶筆加表情

水 母

章 魚

八隻腳的位置先均分畫出
線條,再逐一加粗填滿

QR code 掃描一下 看看動態教學影片吧!

鯨魚

海馬

Potato Salad
馬鈴薯沙拉

2 紅蘿蔔削皮切丁。

3 準備兩顆生雞蛋。

1 馬鈴薯削皮切塊。

5 雞蛋蒸熟後，切成小丁。

4 把這三種食材用碗裝好，放進電鍋裡蒸熟。

6 小黃瓜切片後，放入碗內再灑入鹽巴靜置出水。
小黃瓜不要煮熟，才能保持脆脆口感。

7

8 將蒸熟的馬鈴薯塊用湯匙搗成泥，再加入美乃滋、少許鹽巴、黑胡椒調味。
最後再放入雞蛋丁、紅蘿蔔丁、火腿丁，和小黃瓜切片，稍微攪拌一下，就完成囉～

火腿切丁後，放入平底鍋翻炒，超有香氣。

我最喜歡美乃滋了！而且加入它，會使得馬鈴薯泥更滑順，所以我都會擠一大坨呢～

鹽巴與胡椒，可以視個人口味調整鹹度。

Part 5

好豐盛！
肚子飽飽的美食日

用色鉛筆手繪食物，總是有種柔順的美味感。
不如畫出自己的家傳食譜，光是看著食譜，
就能感受食物的溫度了。

Potato Salad

馬鈴薯	三顆	火 腿	1/3條
紅蘿蔔	1/3條	美乃滋	適量
雞 蛋	兩顆	鹽 巴	適量
小黃瓜	半條	黑胡椒	適量

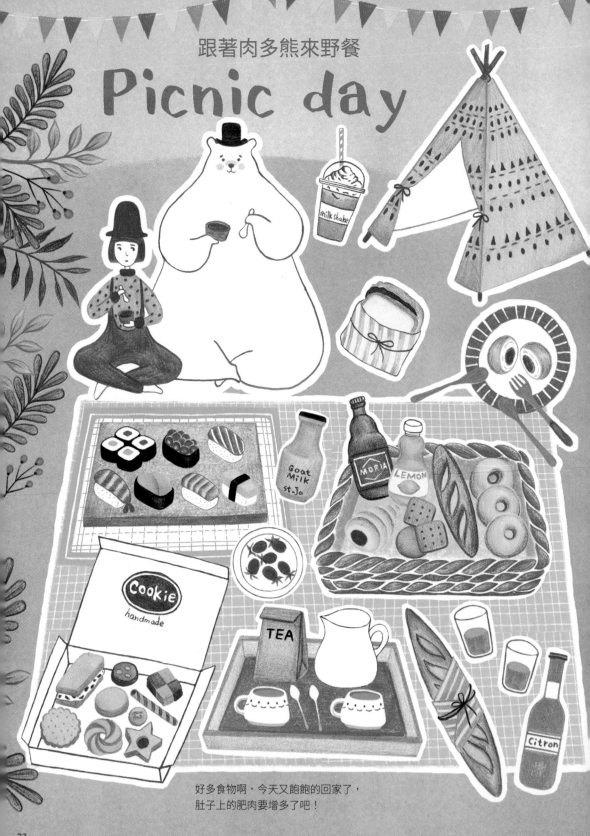

Picnic day

跟著肉多熊來野餐

好多食物啊，今天又飽飽的回家了，
肚子上的肥肉要增多了吧！

Lunch box

選個天氣涼爽的日子，一起來野餐！可愛的日式便當是一定要的，捏幾顆造型飯糰再配上炸雞，加個煎蛋捲和番茄，更營養～

準備麵包和三明治是最方便的，講究一點，就開瓶酒吧，配上起司火腿盤、沙拉串，看似平凡的野餐，頓時變得好有品味呀！

章魚香腸

葡萄汽水要
先冰過！

配酒剛剛好
的起司盤！

捏一顆熊貓
飯糰吧！

烤個香噴噴的
蘋果派～

兔子飯糰的耳朵
是火腿片喔！

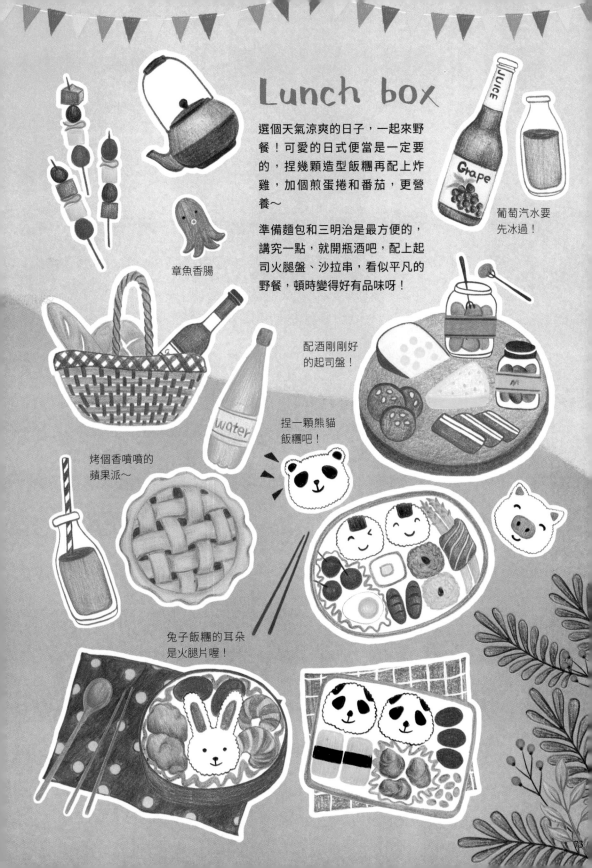

73

DRAWING

蘋果派

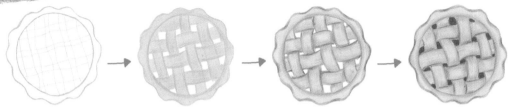

交錯的派皮要注意，
用深色強調邊緣！

填上紅色果醬

螺旋麵包

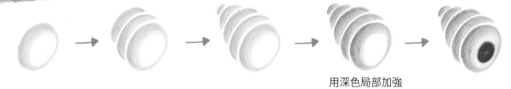

用深色局部加強

鮭魚卵軍艦捲

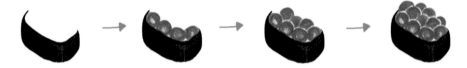

鮭魚壽司

法國麵包

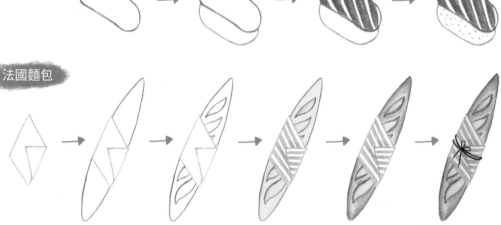

畫出包裝紙，
增加細緻感～

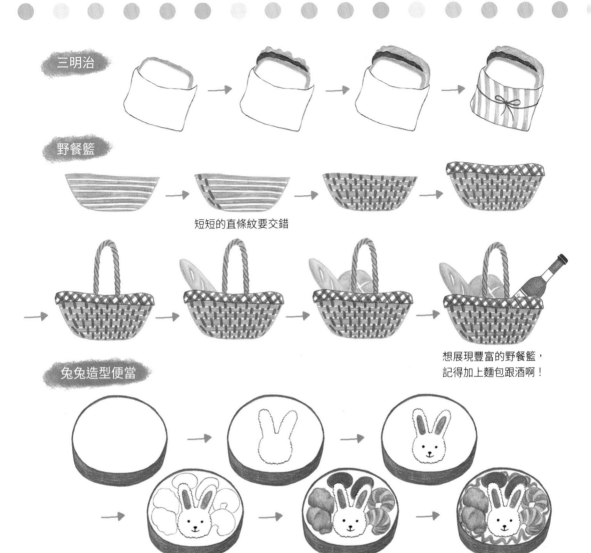

三明治

野餐籃

短短的直條紋要交錯

想展現豐富的野餐籃，
記得加上麵包跟酒啊！

兔兔造型便當

除了兔兔造型飯糰之外，
還要加入炸雞、麵包啊！

QR code 掃描一下 看看動態教學影片吧！

法國麵包

三明治

熱狗

Breakfast

早餐，你想吃什麼？

今日早餐菜單有————
日式鮭魚定食加蛋捲、中式燒餅油條配米
漿、港式蘿蔔糕加凍檸茶、美式太陽蛋火
腿加咖啡。
啊啊啊，什麼都想吃，該吃哪一道呢？

肉包

港式蘿蔔糕　燒餅油條

小籠湯包

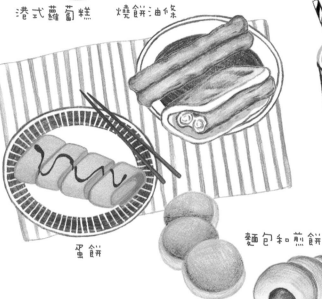

蛋餅

麵包和煎餅

凍檸茶

日式鮭魚蛋捲早餐

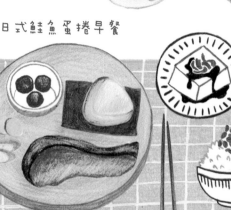

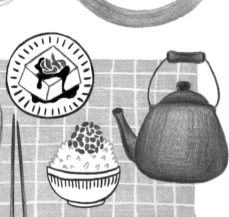

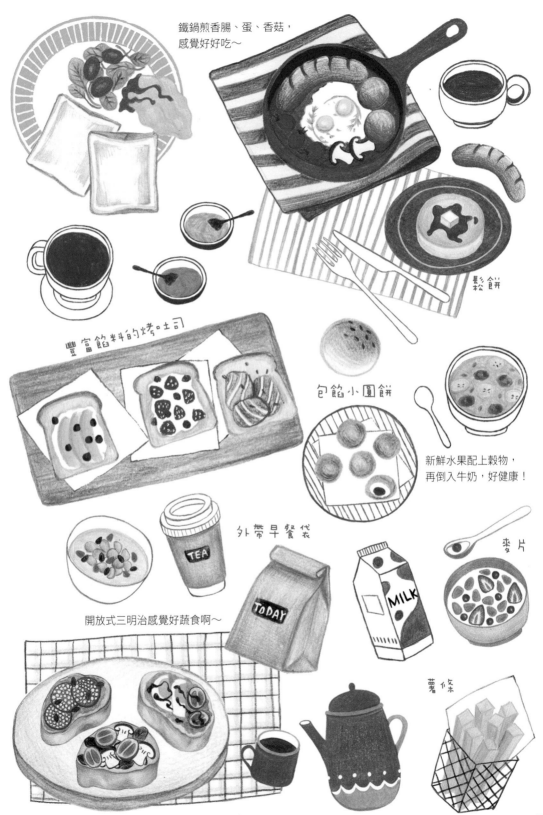

鐵鍋煎香腸、蛋、香菇，
感覺好好吃～

鬆餅

豐富餡料的烤吐司

包餡小圓餅

新鮮水果配上穀物，
再倒入牛奶，好健康！

麥片

外帶早餐代表

TEA

TODAY

MILK

開放式三明治感覺好蔬食啊～

薯條

DRAWING

熱狗捲

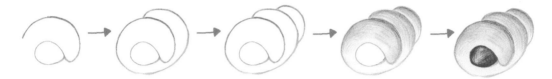

大亨堡

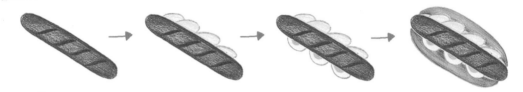

凍檸茶

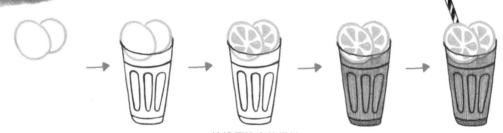

這邊要注意檸檬片
的畫法喔~

莓果醬吐司

牛奶筆或其他加白效果教
學，請見本書 P. 14

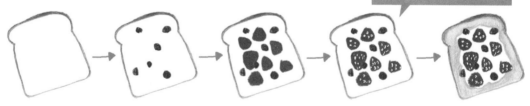

薯條

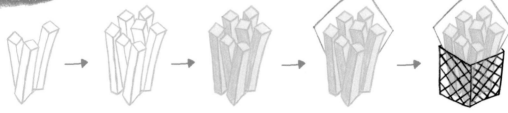

 鐵鍋早餐

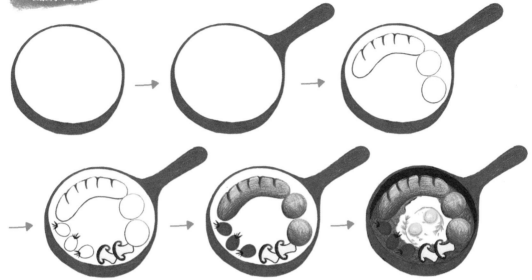

中間畫出荷包蛋，再
用深色將鍋底填滿！

開放式三明治　蛋＋酪梨醬＋小番茄

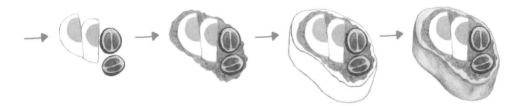

開放式三明治　小番茄＋香菇

三明治組合盤，超豐盛的！
開動！！！

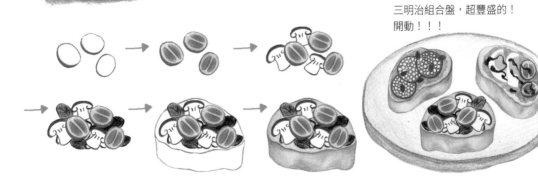

味噌湯

碗裡與碗外用色要
不同,才能看出層
次感

把黃色味噌湯
填滿

外帶杯

立體杯蓋是重點,
加上一條曲線,立
體感加分!

牛皮紙袋

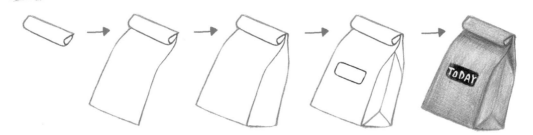

QR code 掃描一下 看看動態教學影片吧!

外帶杯

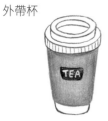

鐵鍋早餐

肉 包

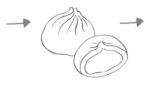 → 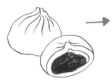 → 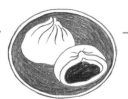 →

先畫出斷面圖,可以增
加包子不同的視覺感

→ → → →

完整的包子外觀, 內餡可以不用畫太 最後畫出復古盤子,
用曲線畫出皺褶! 多,留一些空隙! 古早味出動!

小籠包

 → →

蒸籠部分,請畫出立體感

→ → →

小籠包最重要的,畫出皺褶感! 好多的小籠包

蒸籠兩旁請塗深一些,才會更立體

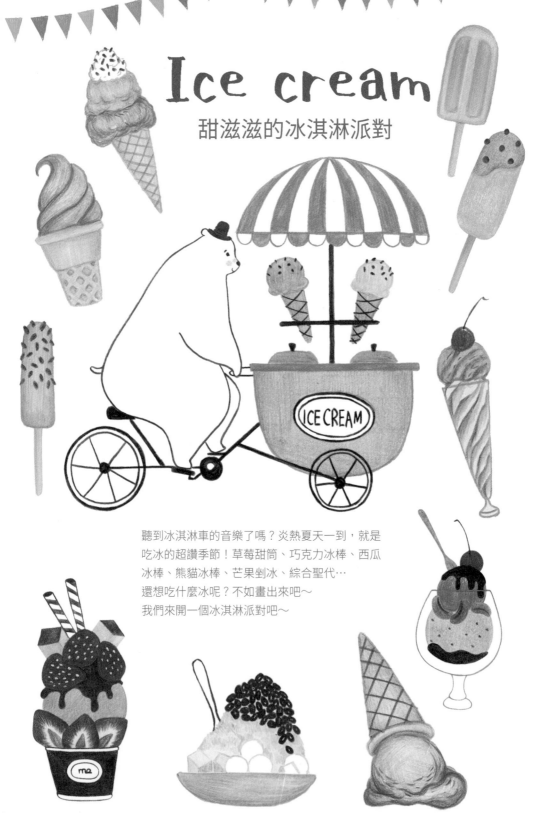

Ice cream

甜滋滋的冰淇淋派對

聽到冰淇淋車的音樂了嗎？炎熱夏天一到，就是
吃冰的超讚季節！草莓甜筒、巧克力冰棒、西瓜
冰棒、熊貓冰棒、芒果剉冰、綜合聖代…
還想吃什麼冰呢？不如畫出來吧～
我們來開一個冰淇淋派對吧～

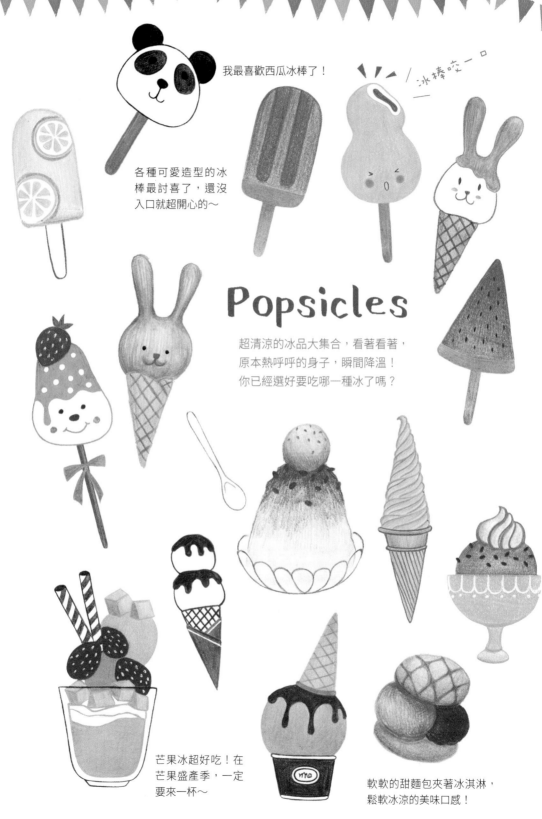

我最喜歡西瓜冰棒了！

冰棒咬一口

各種可愛造型的冰棒最討喜了，還沒入口就超開心的～

Popsicles

超清涼的冰品大集合，看著看著，原本熱呼呼的身子，瞬間降溫！你已經選好要吃哪一種冰了嗎？

芒果冰超好吃！在芒果盛產季，一定要來一杯～

軟軟的甜麵包夾著冰淇淋，鬆軟冰涼的美味口感！

DRAWING

咬一口雪糕

霜淇淋

兔兔甜筒

草莓冰淇淋

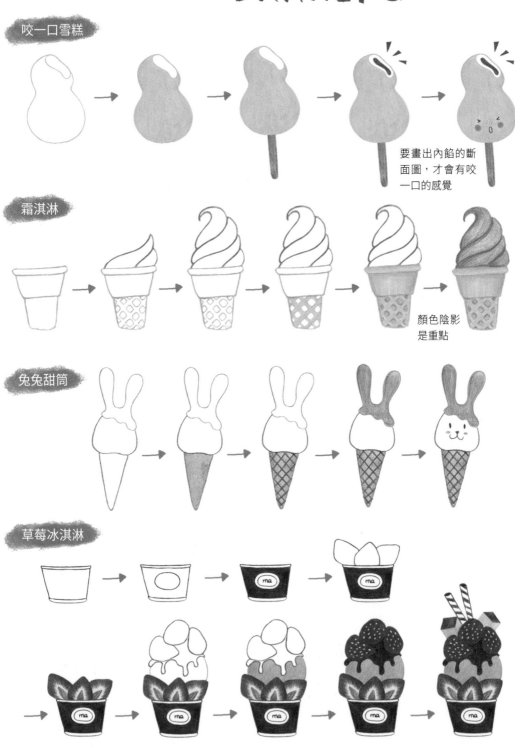

要畫出內餡的斷
面圖，才會有咬
一口的感覺

顏色陰影
是重點

抹茶霜淇淋

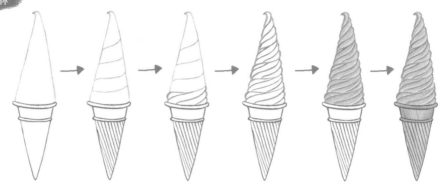

掉落的甜筒

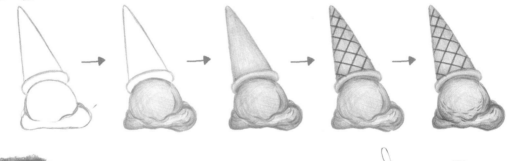

挫 冰

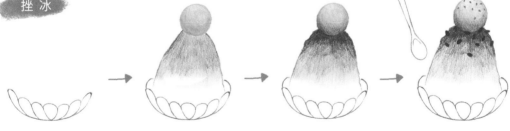

QR code 掃描一下 看看動態教學影片吧！

冰淇淋杯

霜淇淋

Kitchen
到廚房來做菜

想要端出好菜,廚房器具不能少!
菜刀、鍋鏟、打蛋器、鐵鍋……
一一排開,任何菜色都難不倒我。

對了,也不能少了調味料啊!
不然做不出別具風味的料理。
辣椒醬、沙拉醬、楓糖、番茄醬、鹽
巴、醬油……缺一不可呢!

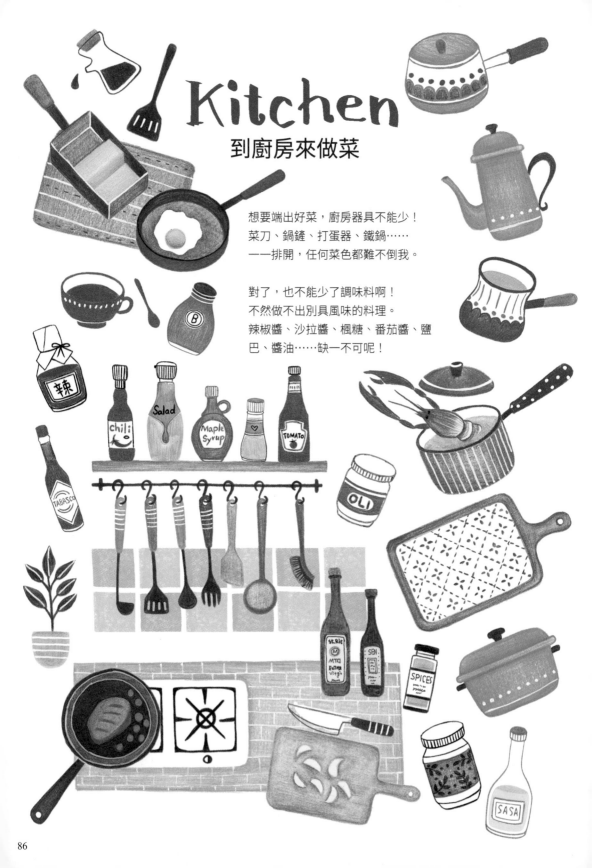

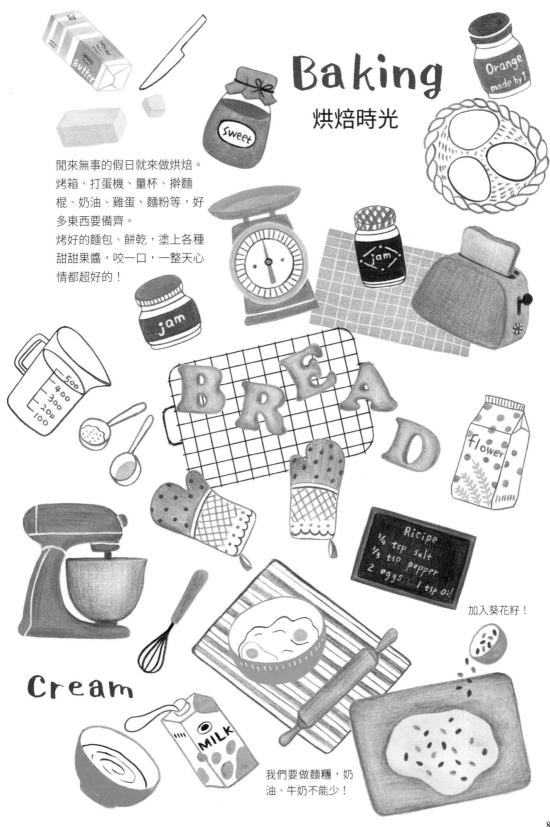

Baking
烘焙時光

閒來無事的假日就來做烘焙。
烤箱、打蛋機、量杯、擀麵棍、奶油、雞蛋、麵粉等,好多東西要備齊。
烤好的麵包、餅乾,塗上各種甜甜果醬,咬一口,一整天心情都超好的!

Cream

Recipe
¼ tsp salt
⅓ tsp pepper
2 eggs 1 tsp oil

加入葵花籽!

我們要做麵糰,奶油、牛奶不能少!

甜果醬

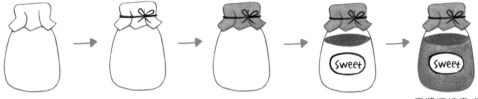

果醬瓶請畫成
橢圓形

辣 醬

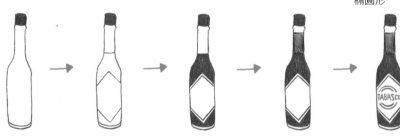

日式辣醬

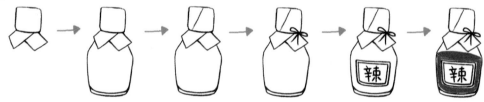

封口處只要畫出一條斜線，
就有紙張相疊的樣子

楓糖醬

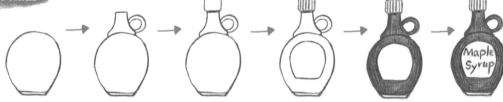

調味瓶

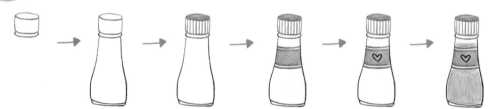

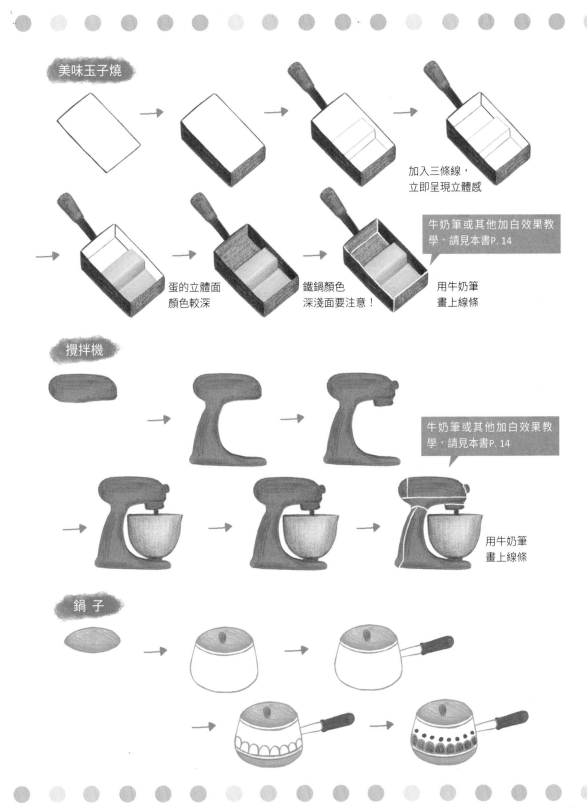

美味玉子燒

加入三條線，
立即呈現立體感

牛奶筆或其他加白效果教
學，請見本書P. 14

蛋的立體面
顏色較深

鐵鍋顏色
深淺面要注意！

用牛奶筆
畫上線條

攪拌機

牛奶筆或其他加白效果教
學，請見本書P. 14

用牛奶筆
畫上線條

鍋 子

好吃的蛋塔，一定要把咖啡
色的焦糖畫出來

Soufflé

舒芙雷上的白色糖粉就用
留白來表現吧！

最愛甜甜的小點心

Sweet Dessert

蓬鬆的蛋糕、酥脆的泡芙，滑順的
奶油、新鮮的水果，這種甜膩的滋
味超級棒～有時加一點苦味，或是
加一點酸味，變換著口味，即使吃
很多也不會膩～

Eclair

閃電泡芙的口味超級多！

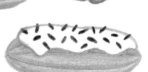

哇,鬆餅、曲奇餅、甜甜圈,
都好想嚐一口!

表面花樣複雜的廣式月餅
也能簡單畫出來呢!

Tiramisù

matcha

抹茶蛋糕加藍莓,
一點苦、一點酸!

Macaron

顏色鮮艷又甜滋滋的馬卡龍

DRAWING

馬卡龍

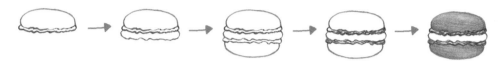

甜甜圈

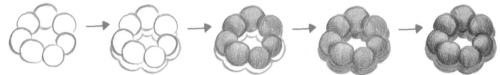

圓形弧線邊緣加深，增加立體感

抹茶紅豆糕

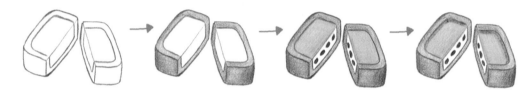

甜漬檸檬

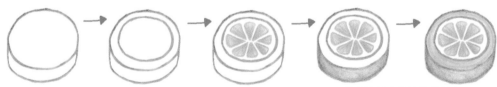

綠色檸檬皮能讓檸檬片在一片黃色裡跳出來

草莓甜甜圈咖啡

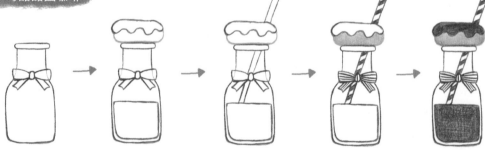

甜甜圈草莓汁

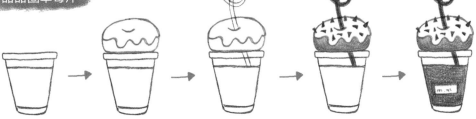

抹茶紅豆蛋糕

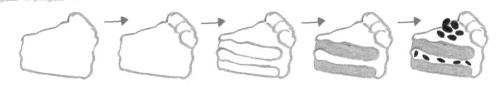

藍莓閃電泡芙

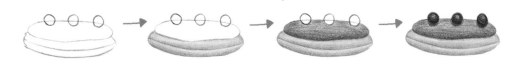

巧克力奶油泡芙

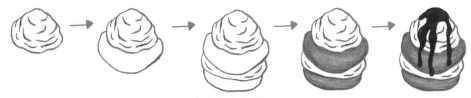

加入短線條讓奶油
更顯蓬鬆感

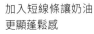

草莓可麗餅

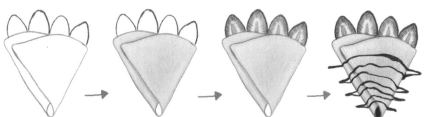

巧克力醬的畫
法是重點，要
順著可麗餅的
厚度而畫

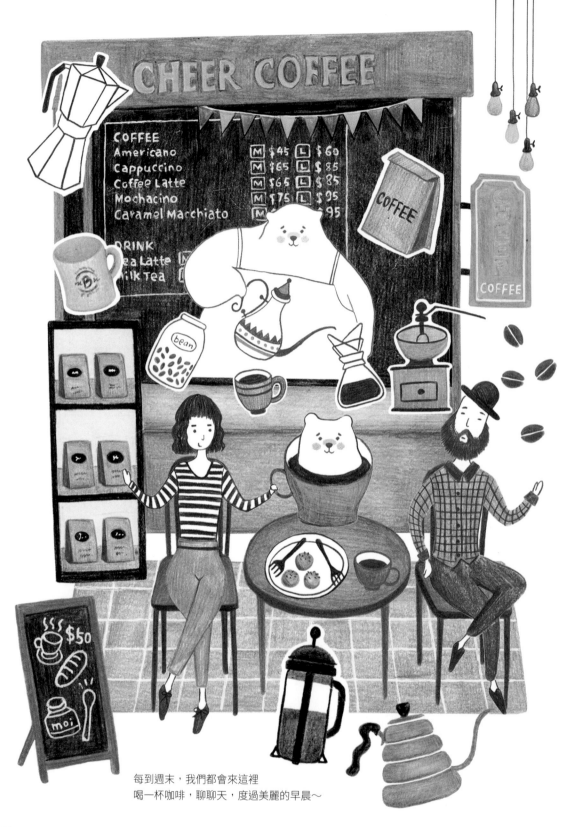

每到週末，我們都會來這裡
喝一杯咖啡，聊聊天，度過美麗的早晨～

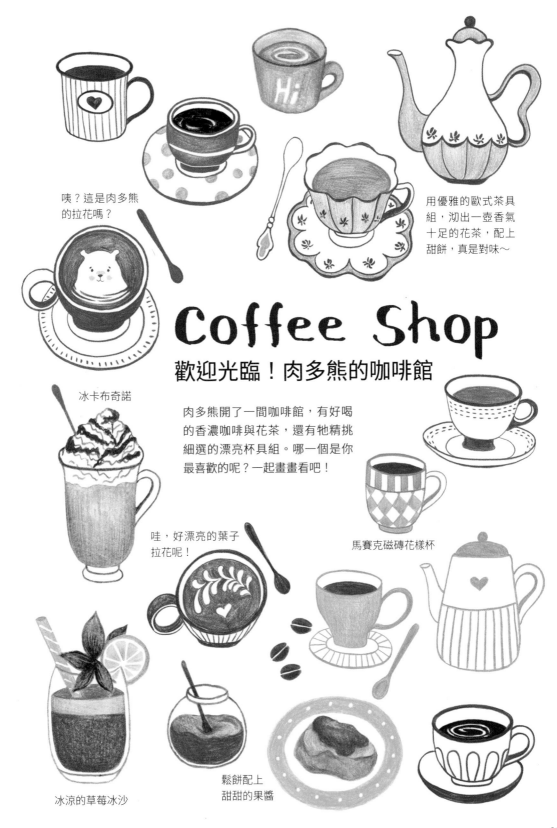

咦？這是肉多熊
的拉花嗎？

用優雅的歐式茶具
組，沏出一壺香氣
十足的花茶，配上
甜餅，真是對味～

Coffee Shop
歡迎光臨！肉多熊的咖啡館

冰卡布奇諾

肉多熊開了一間咖啡館，有好喝
的香濃咖啡與花茶，還有牠精挑
細選的漂亮杯具組。哪一個是你
最喜歡的呢？一起畫畫看吧！

哇，好漂亮的葉子
拉花呢！

馬賽克磁磚花樣杯

冰涼的草莓冰沙

鬆餅配上
甜甜的果醬

肉多熊拉花咖啡

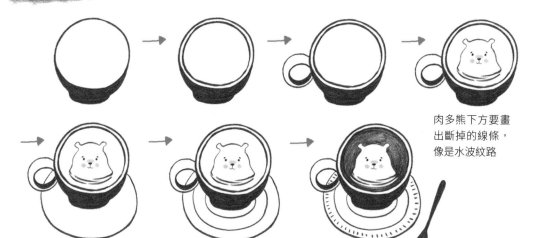

肉多熊下方要畫
出斷掉的線條，
像是水波紋路

法式咖啡杯組

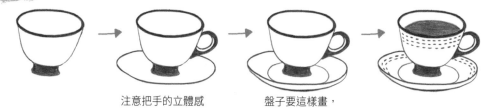

注意把手的立體感

盤子要這樣畫，
才會有深度感

茶 壺

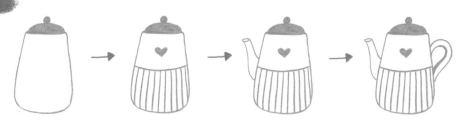

愛心與葉子拉花

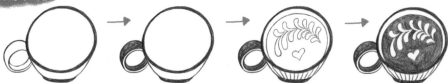

俯瞰圖就是把杯面畫大一些，
杯身部分則比例小一些

琺瑯杯

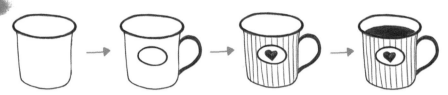

歐式咖啡壺

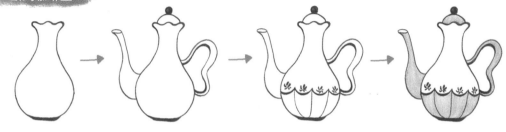

花邊咖啡杯

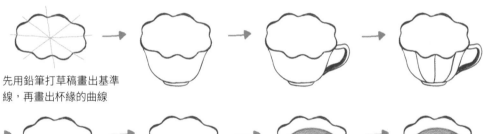

先用鉛筆打草稿畫出基準
線,再畫出杯緣的曲線

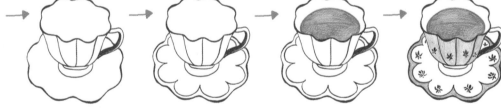

QR code 掃描一下 看看動態教學影片吧!

歐式咖啡壺

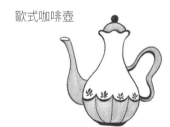

花邊咖啡杯

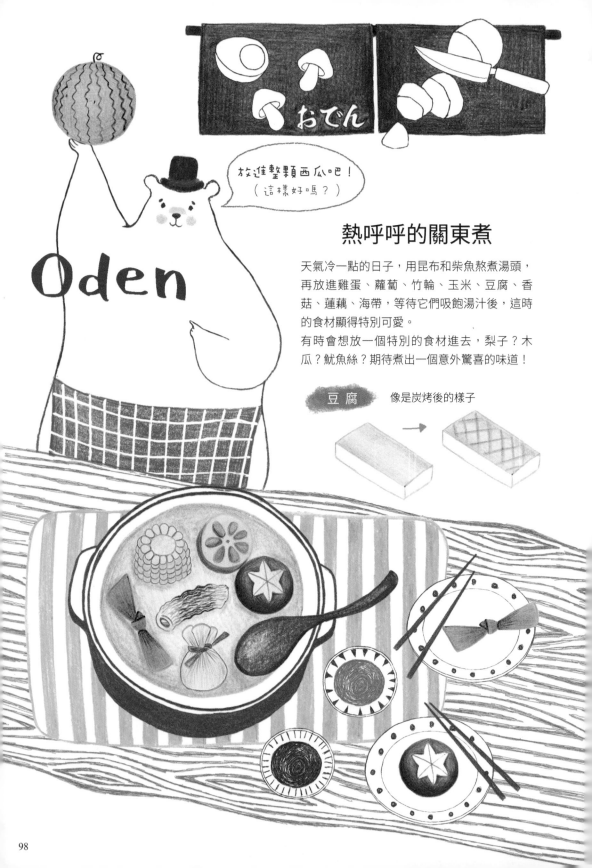

おでん

放進整顆西瓜吧！
（這樣好嗎？）

Oden

熱呼呼的關東煮

天氣冷一點的日子，用昆布和柴魚熬煮湯頭，
再放進雞蛋、蘿蔔、竹輪、玉米、豆腐、香
菇、蓮藕、海帶，等待它們吸飽湯汁後，這時
的食材顯得特別可愛。
有時會想放一個特別的食材進去，梨子？木
瓜？魷魚絲？期待煮出一個意外驚喜的味道！

豆腐　　　像是炭烤後的樣子

DRAWING

蓮藕

加強陰影，
才產生立體感

香菇

加深邊緣增加　　星形邊緣加深
香菇立體感

海帶

用深一點的顏色
加深打結處

竹輪

竹輪的中間曲線
加深是重點！

玉米

福袋

加強皺褶處是重點　　加點黃褐色，彷彿
吸飽湯汁啊～

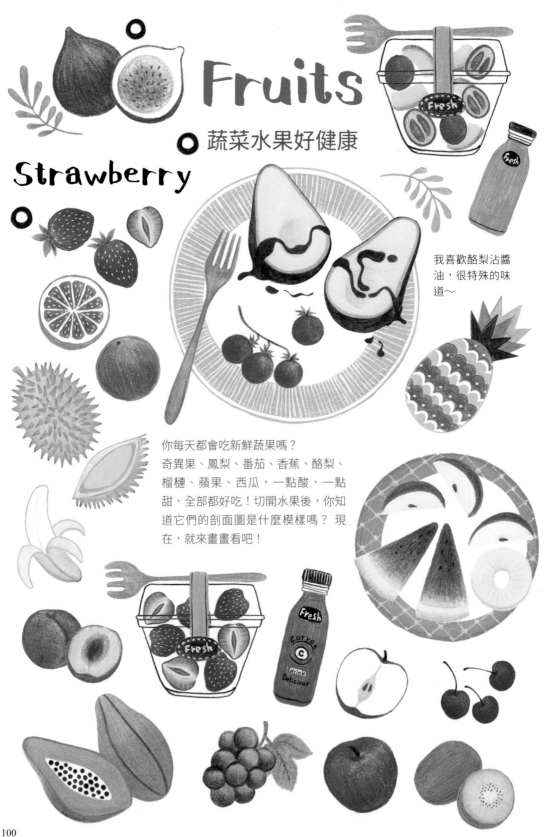

Fruits

蔬菜水果好健康

Strawberry

Fresh

Fresh

我喜歡酪梨沾醬油，很特殊的味道～

你每天都會吃新鮮蔬果嗎？
奇異果、鳳梨、番茄、香蕉、酪梨、榴槤、蘋果、西瓜，一點酸、一點甜，全部都好吃！切開水果後，你知道它們的剖面圖是什麼模樣嗎？ 現在，就來畫畫看吧！

Carrot
C
Delicious

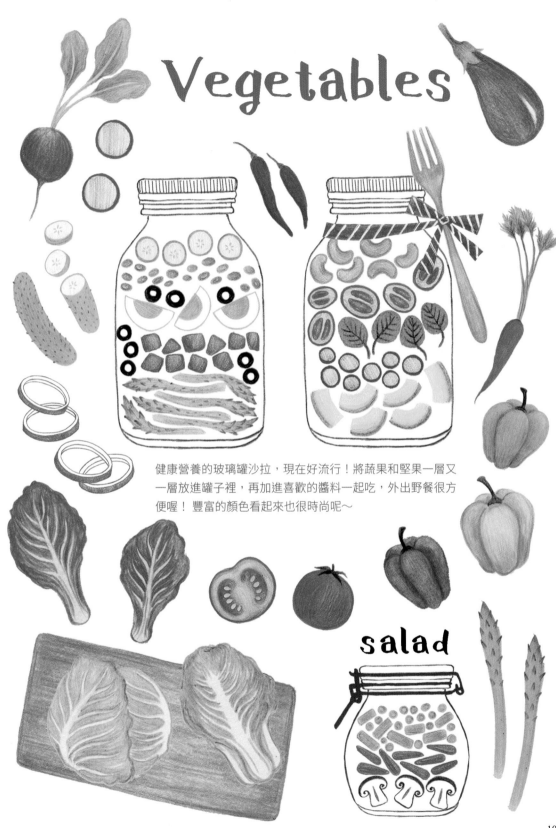

Vegetables

健康營養的玻璃罐沙拉，現在好流行！將蔬果和堅果一層又一層放進罐子裡，再加進喜歡的醬料一起吃，外出野餐很方便喔！豐富的顏色看起來也很時尚呢～

salad

奇異果

綠色由外圍畫到中
間，深到淺的漸層

綠色採放射狀的
畫法再次加強

草 莓

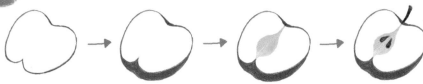

粉色由外圍畫到中
間，深到淺的漸層

粉色採放射狀的
畫法再次加強

蘋 果

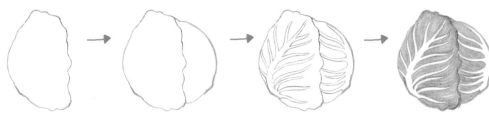

高麗菜

畫出葉脈輪廓

葉子邊緣用更
深的綠色加強

榴 槤

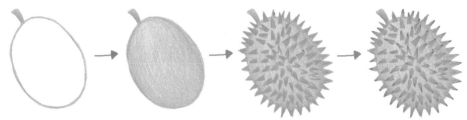

在尖尖處補上深色，
看起來很銳利～

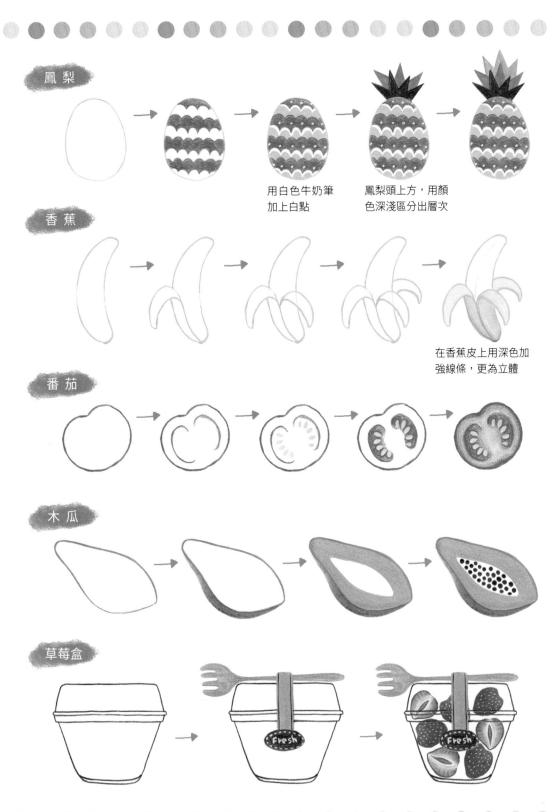

鳳梨

用白色牛奶筆
加上白點

鳳梨頭上方,用顏
色深淺區分出層次

香蕉

在香蕉皮上用深色加
強線條,更為立體

番茄

木瓜

草莓盒

Fresh

Fresh

Tableware

餐桌上的迷人食器

漂亮的食器能為料理加分，即使是檸檬片、
涼拌豆腐，或是煎魚，使用不同的碟子、碗
盤，就會產生全新的氛圍。
有貓咪造型、魚造型，還有小鳥造型的碟
子，一起來畫食器吧～

這食器也
太典雅了吧！

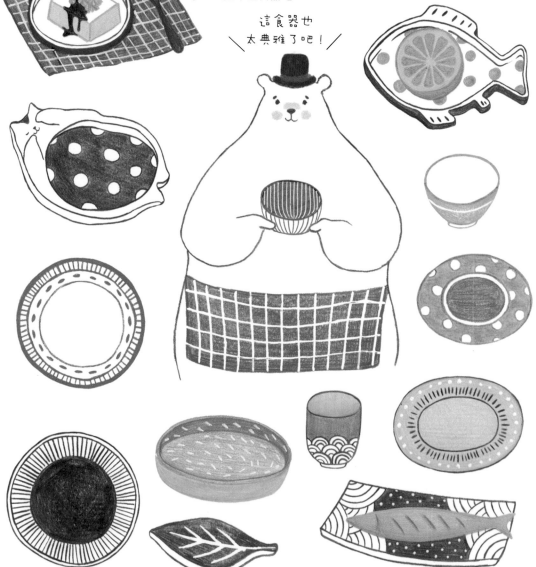

魚造型餐盤

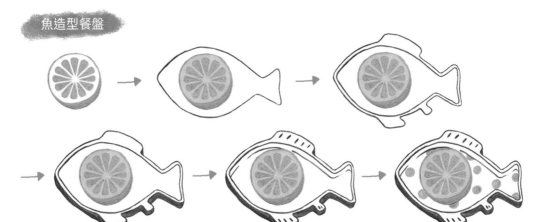

沿著魚餐盤的內部隔一些距離畫出
平行線條,立即出現餐盤的深度

貓咪餐盤

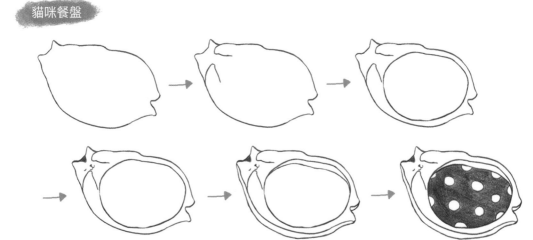

增加盤子的厚度

日式碟子

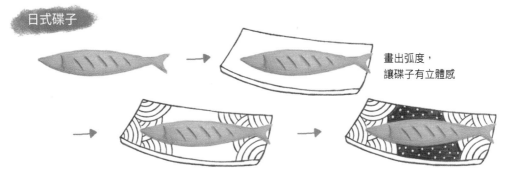

畫出弧度,
讓碟子有立體感

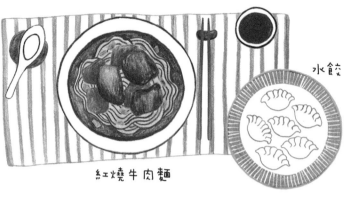

水餃

紅燒牛肉麵

煎鮭魚排餐

玉米筍炒豌豆

Delicious

各國料理的美味記憶

每次畫美食，記憶中的味道，讓口水總是不停地冒出來，肚子也不斷發出聲響。 中菜看起來有很多細節，試著簡化一些，只要強調出食材和質感，就能簡單畫出美味料理囉！

東坡肉

糖醋里肌肉

麻婆豆腐

青豆炒香菇

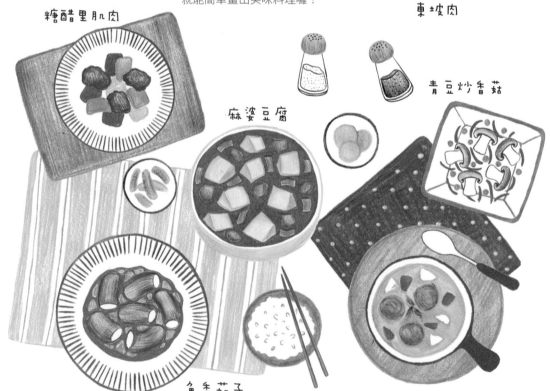

魚香茄子

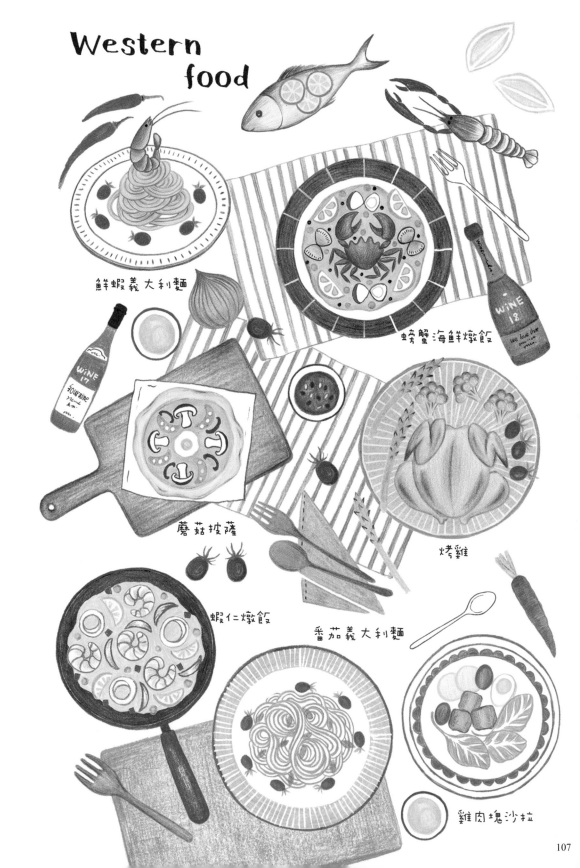

Western food

鮮蝦義大利麵

螃蟹海鮮燉飯

蘑菇披薩

烤雞

蝦仁燉飯

番茄義大利麵

雞肉塊沙拉

DRAWING

烤 雞

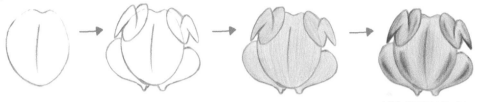

烤焦處要局部加深，
看起來會更美味！

東坡肉

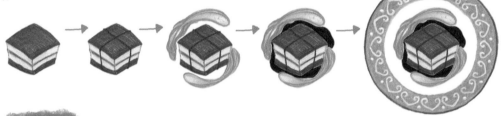

蘑菇披薩

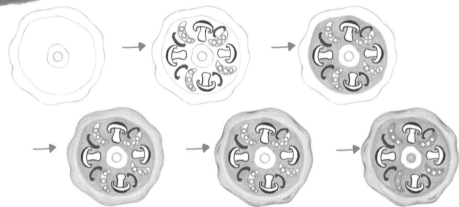

QR code 掃描一下 看看動態教學影片吧！

烤雞

蘑菇披薩

鮮蝦義大利麵

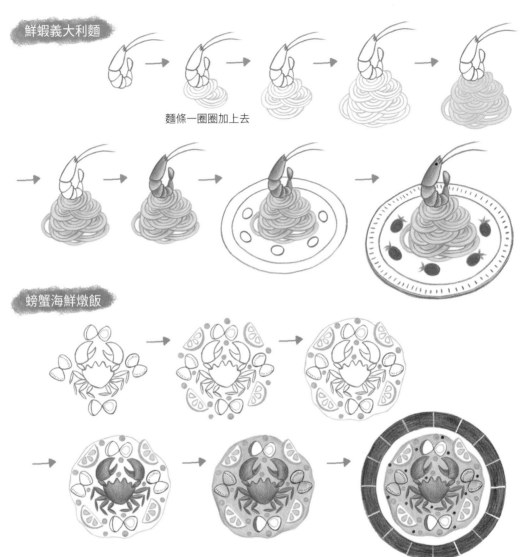

麵條一圈圈加上去

螃蟹海鮮燉飯

QR code 掃描一下 看看動態教學影片吧！

鮮蝦義大利麵

螃蟹海鮮燉飯

花園裡藏了好多肉多熊，
找找看肉多熊在哪裡？

Part 6

走進花花草草
的世界

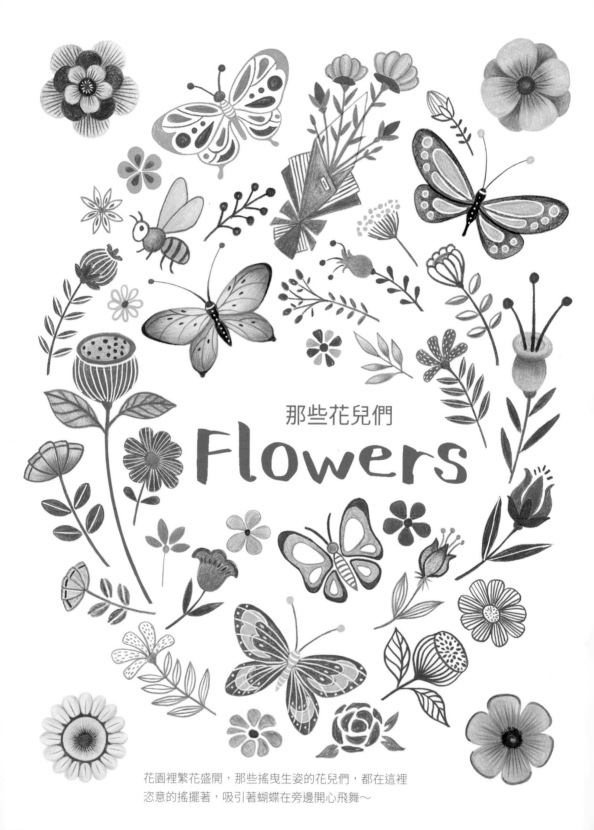

那些花兒們
Flowers

花園裡繁花盛開，那些搖曳生姿的花兒們，都在這裡
恣意的搖擺著，吸引著蝴蝶在旁邊開心飛舞～

試著將花、樹枝、果實，
以圓弧的排列方式，就可
以畫成一個漂亮花圈。

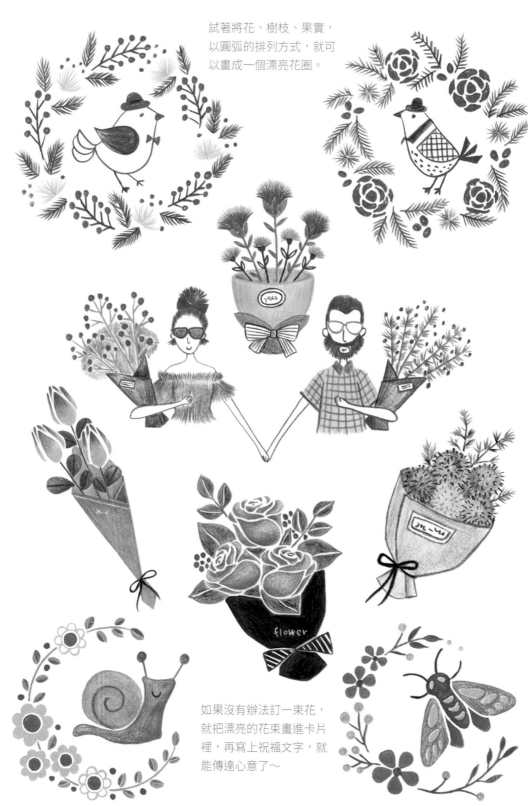

flower

如果沒有辦法訂一束花，
就把漂亮的花束畫進卡片
裡，再寫上祝福文字，就
能傳達心意了～

DRAWING

圓形花束

QR code
掃描一下
看看動態教學
影片

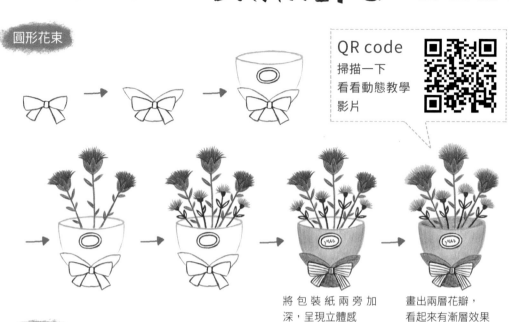

將包裝紙兩旁加深,呈現立體感

畫出兩層花瓣,看起來有漸層效果

長形花束

由菱形、三角形組成包裝紙

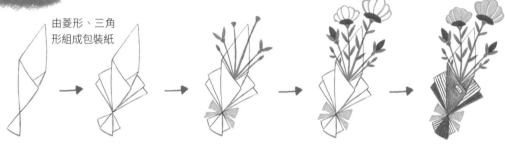

玫瑰花束

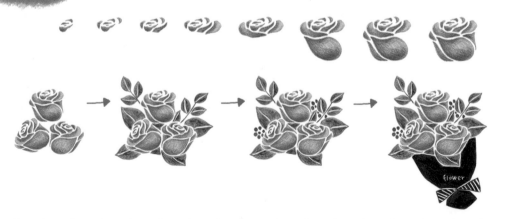

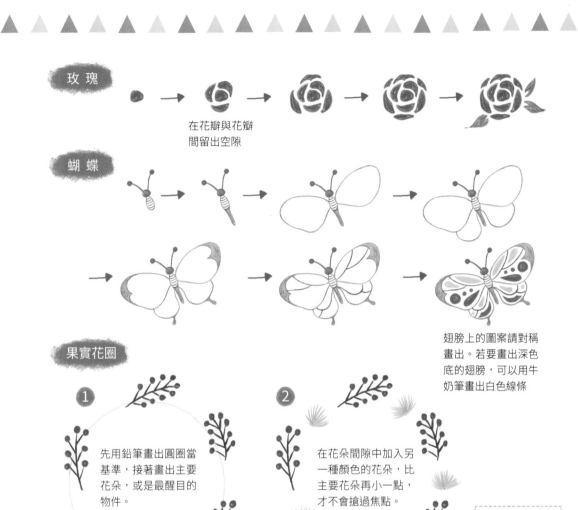

玫瑰

在花瓣與花瓣
間留出空隙

蝴蝶

翅膀上的圖案請對稱
畫出。若要畫出深色
底的翅膀，可以用牛
奶筆畫出白色線條

果實花圈

① 先用鉛筆畫出圓圈當
基準，接著畫出主要
花朵，或是最醒目的
物件。

② 在花朵間隙中加入另
一種顏色的花朵，比
主要花朵再小一點，
才不會搶過焦點。

③ 加入葉子把空位填
滿，不要太過擁擠，
葉子可轉動方向，盡
量圍成一個圓。

④ 最後加上果實點
點做為裝飾，花
圈看起來更加豐
富了

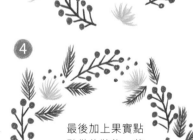

QR code
掃描一下
看看動態
教學影片

只要修改花圈上的物
件，就可以繪製出聖誕
花圈，超實用的！

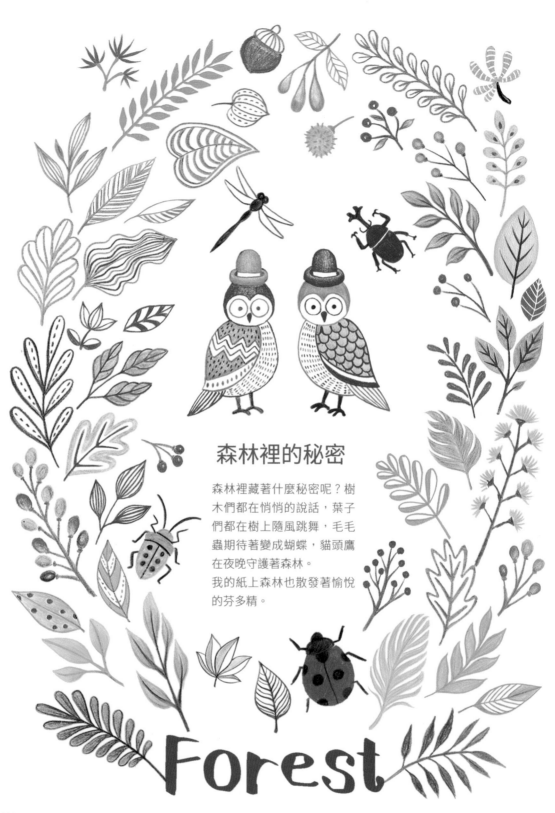

森林裡的秘密

森林裡藏著什麼秘密呢？樹木們都在悄悄的說話，葉子們都在樹上隨風跳舞，毛毛蟲期待著變成蝴蝶，貓頭鷹在夜晚守護著森林。
我的紙上森林也散發著愉悅的芬多精。

Forest

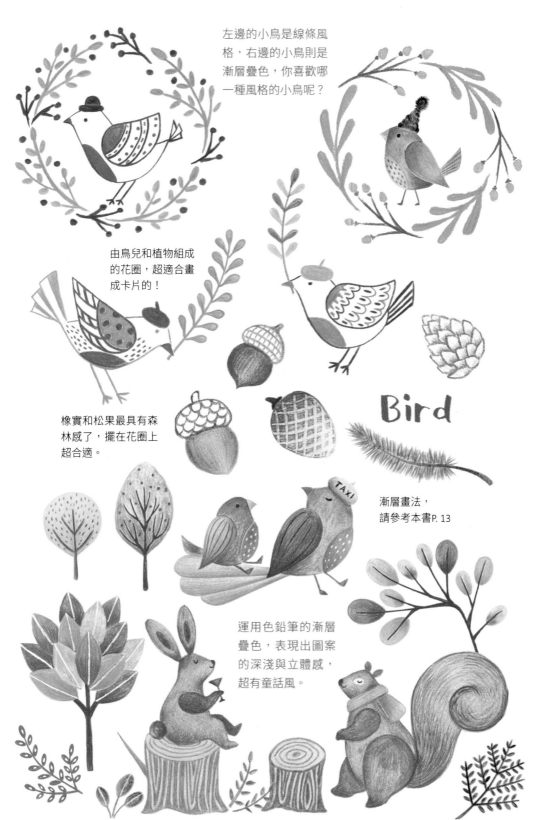

左邊的小鳥是線條風格，右邊的小鳥則是漸層疊色，你喜歡哪一種風格的小鳥呢？

由鳥兒和植物組成的花圈，超適合畫成卡片的！

橡實和松果最具有森林感了，擺在花圈上超合適。

Bird

漸層畫法，請參考本書P. 13

運用色鉛筆的漸層疊色，表現出圖案的深淺與立體感，超有童話風。

DRADWING

瓢蟲

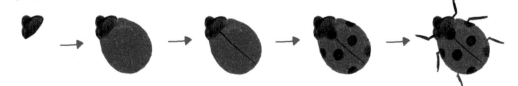

葉子

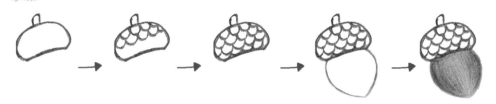

橡實

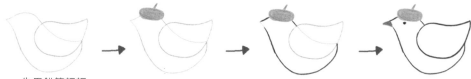

戴著畫家帽的鳥兒

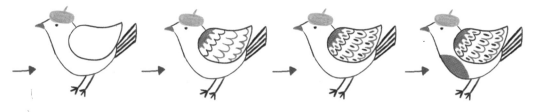

先用鉛筆輕輕
畫出輪廓

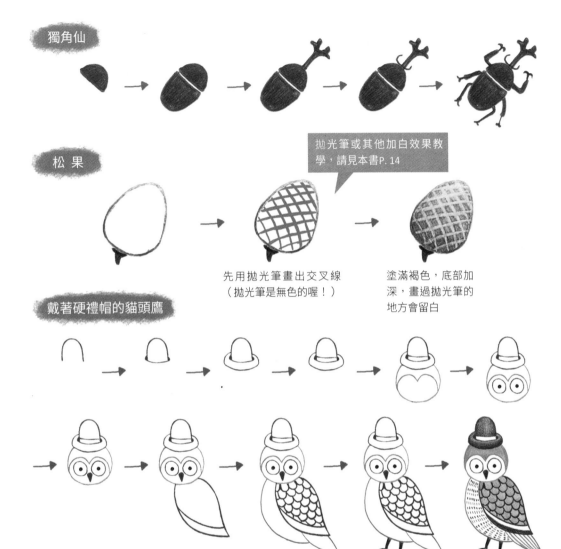

獨角仙

松果

拋光筆或其他加白效果教學，請見本書P. 14

先用拋光筆畫出交叉線（拋光筆是無色的喔！）

塗滿褐色，底部加深，畫過拋光筆的地方會留白

戴著硬禮帽的貓頭鷹

QR code 掃描一下 看看動態教學影片吧！

戴著畫家帽的鳥兒

戴著硬禮帽的貓頭鷹

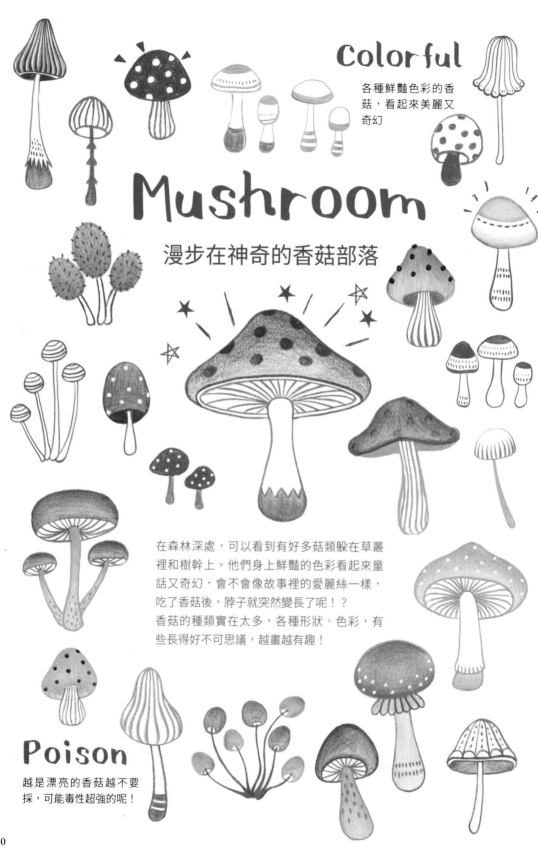

Colorful

各種鮮豔色彩的香菇，看起來美麗又奇幻

Mushroom

漫步在神奇的香菇部落

在森林深處，可以看到有好多菇類躲在草叢裡和樹幹上。他們身上鮮豔的色彩看起來童話又奇幻，會不會像故事裡的愛麗絲一樣，吃了香菇後，脖子就突然變長了呢！？
香菇的種類實在太多，各種形狀、色彩，有些長得好不可思議，越畫越有趣！

Poison

越是漂亮的香菇越不要採，可能毒性超強的呢！

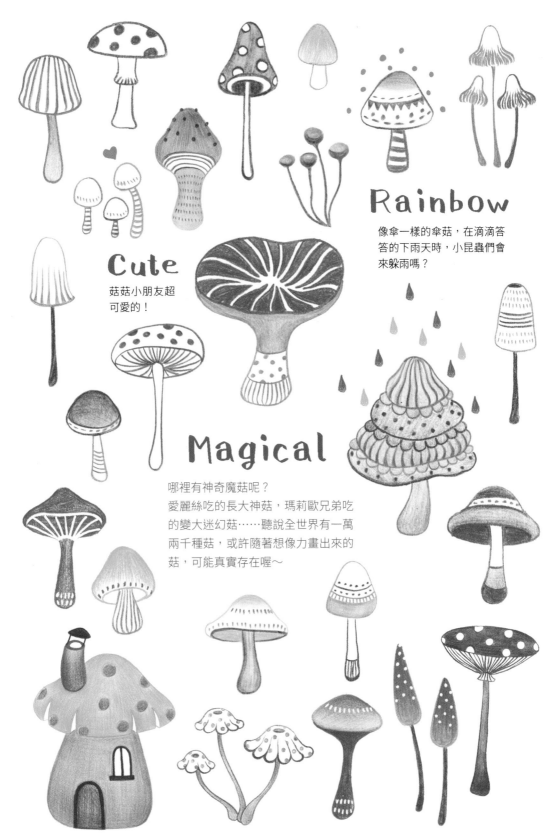

Rainbow

像傘一樣的傘菇，在滴滴答
答的下雨天時，小昆蟲們會
來躲雨嗎？

Cute

菇菇小朋友超
可愛的！

Magical

哪裡有神奇魔菇呢？
愛麗絲吃的長大神菇，瑪莉歐兄弟吃
的變大迷幻菇……聽說全世界有一萬
兩千種菇，或許隨著想像力畫出來的
菇，可能真實存在喔～

香菇 1 號

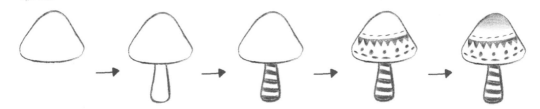

香菇 2 號

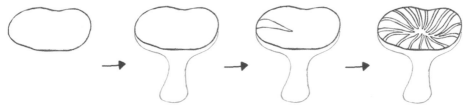

兩條線在中心交會　　　重複畫出,填滿一圈

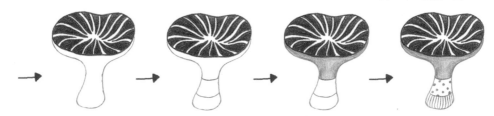

香菇 3 號

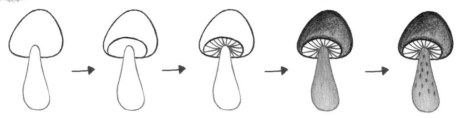

注意上色深淺,
畫出立體感

香菇 4 號

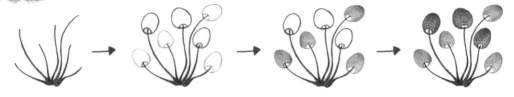

香菇 5 號

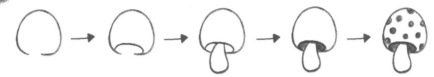

香菇 6 號

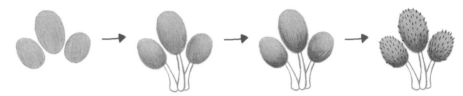

圓球下方加深，
可增加立體感

香菇 7 號

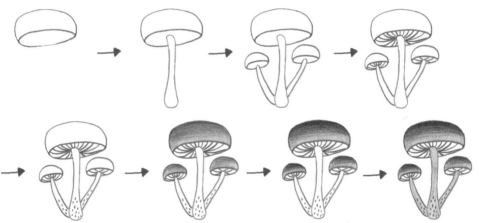

頂部邊緣顏色較深　　深色地方可用同色系加
　　　　　　　　　　強，呈現出混色層次

QR code 掃描一下 看看動態教學影片吧！

香菇 8 號

香菇房子

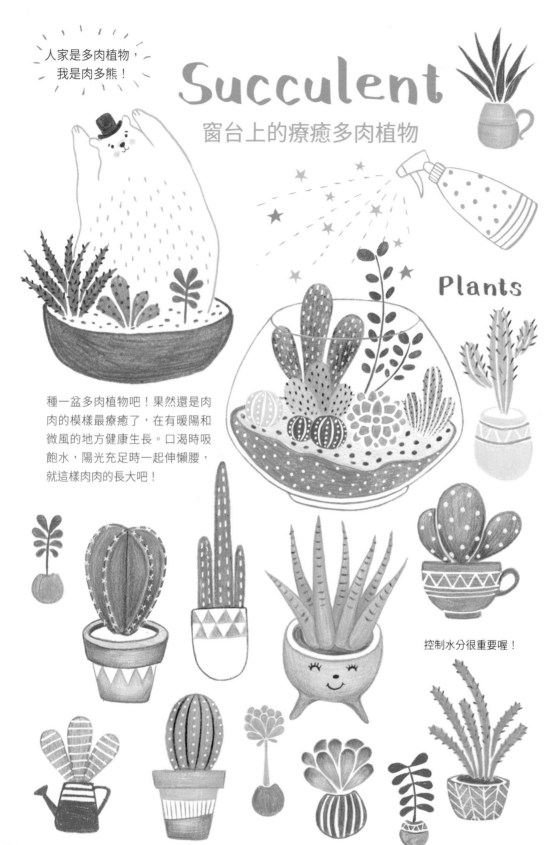

人家是多肉植物，
我是肉多熊！

Succulent
窗台上的療癒多肉植物

Plants

種一盆多肉植物吧！果然還是肉
肉的模樣最療癒了，在有暖陽和
微風的地方健康生長。口渴時吸
飽水，陽光充足時一起伸懶腰，
就這樣肉肉的長大吧！

控制水分很重要喔！

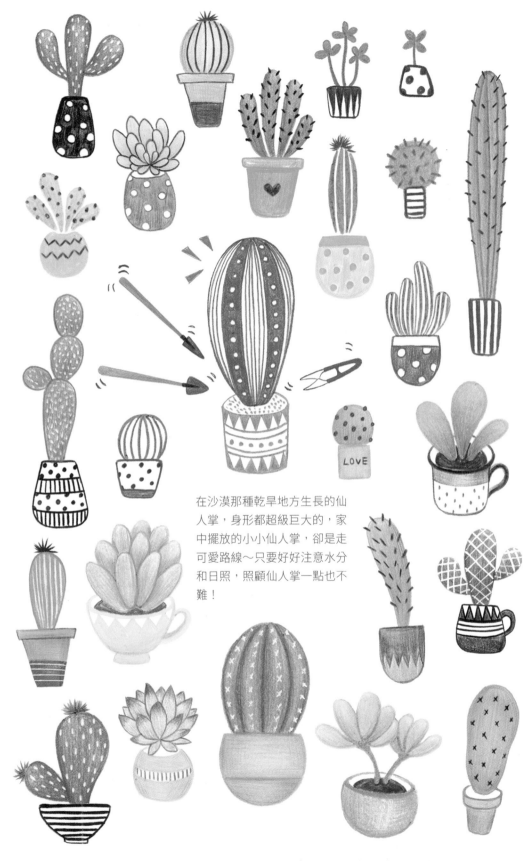

在沙漠那種乾旱地方生長的仙
人掌，身形都超級巨大的，家
中擺放的小小仙人掌，卻是走
可愛路線～只要好好注意水分
和日照，照顧仙人掌一點也不
難！

LOVE

仙人掌 1 號

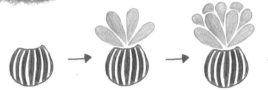

多肉頂端加上桃色，
底部則是用淡紫色，
會有混色效果

頂部再次加
深，讓層次
更鮮明

仙人掌 2 號

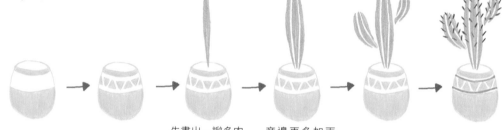

先畫出一瓣多肉

旁邊再多加兩
瓣，記得留出
空隙

仙人掌 3 號

仙人掌 4 號

拋光筆或其他加白效果教
學，請見本書 P. 14

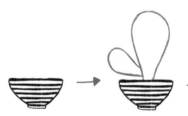

先用拋光筆畫出
短線條（拋光筆
是無色的喔！）

塗滿紅色，畫過
拋光筆的地方會
留白

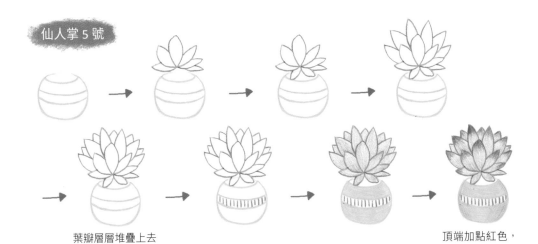

仙人掌 5 號

葉瓣層層堆疊上去

頂端加點紅色，
呈現色彩層次

仙人掌 6 號

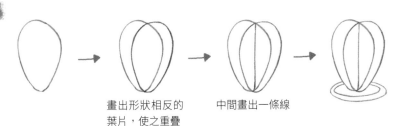

畫出形狀相反的
葉片，使之重疊

中間畫出一條線

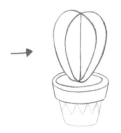 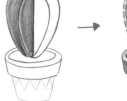

靠近葉片的邊緣
畫上一道弧線

上色時，弧線外顏色
較淺，產生厚度感

用牛奶筆畫出叉叉
線條裝飾

牛奶筆或其他加白效果教
學，請見本書 P.14

QR code 掃描一下 看看動態教學影片吧！

仙人掌 7 號

仙人掌

製作你的時尚紙娃娃!

一同回味孩童時期的有趣回憶吧,
可以幫紙娃娃換衣服是最開心的事了~
畫出最喜歡的風格穿搭,再剪下來吧!

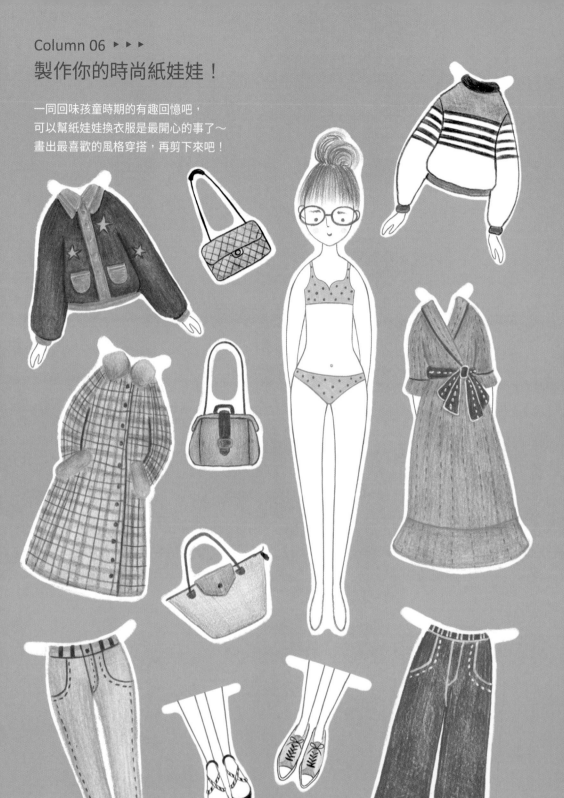

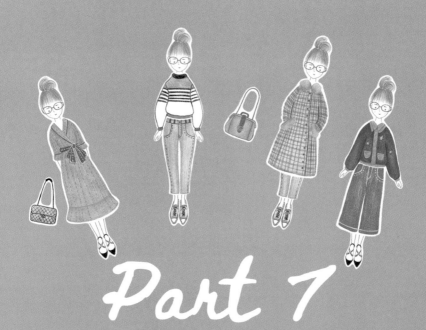

Part 7

潮流雜誌風，
打扮最漂亮的自己

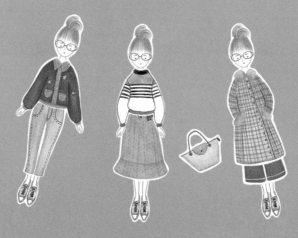

猜猜看～這六件單品可以搭配出幾種穿搭呢？
好像不只這些喔！

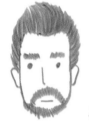

帥男孩風格配件
Accessories

Sunglasses

Sweater

Shirt

留著鬍子的男孩好有個性，什麼樣的髮型配上何種鬍子才好看呢？

帥氣男子的時尚單品，要有質感才會迷人。紳士雅痞風適合牛津鞋，想要展現休閒風就配上刷舊的牛仔外套，不妨來當他的造型師吧。

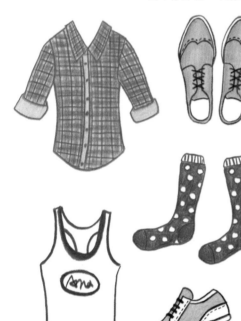

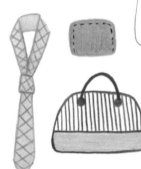

sandals

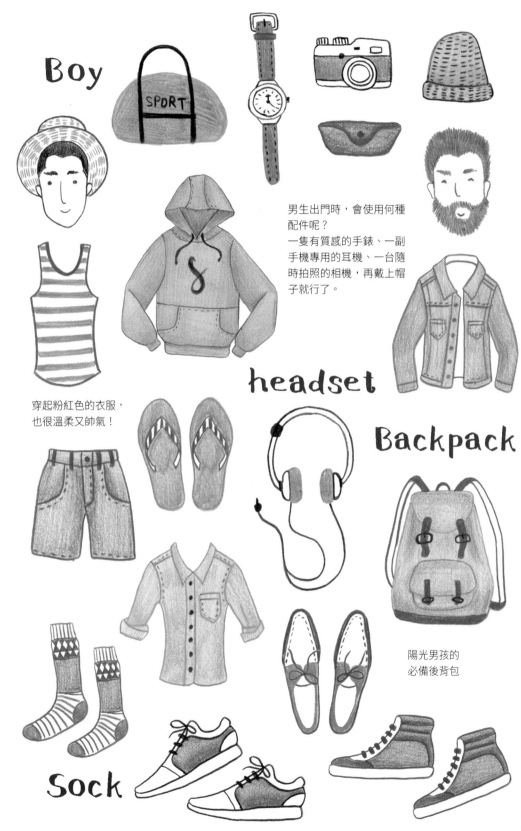

Boy

headset

Backpack

Sock

男生出門時，會使用何種
配件呢？
一隻有質感的手錶、一副
手機專用的耳機、一台隨
時拍照的相機，再戴上帽
子就行了。

穿起粉紅色的衣服，
也很溫柔又帥氣！

陽光男孩的
必備後背包

SPORT

DRAWING

草帽男孩

連帽 T 恤

短筒板鞋

夾腳涼鞋

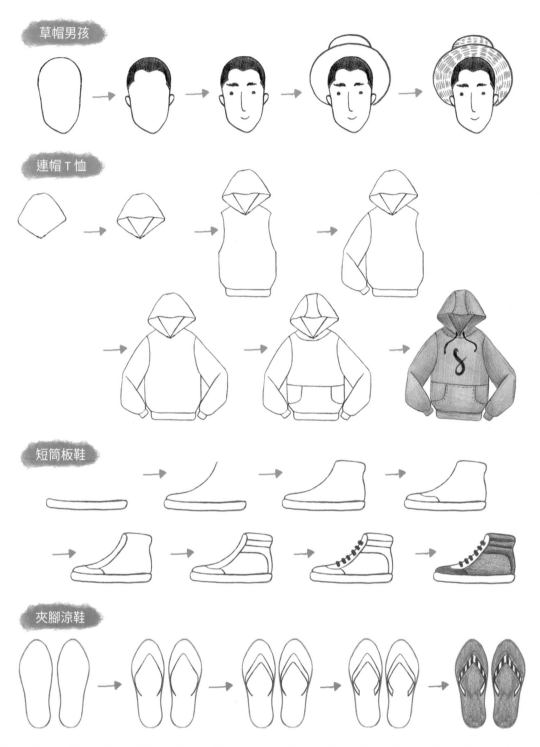

休閒鞋

後背包

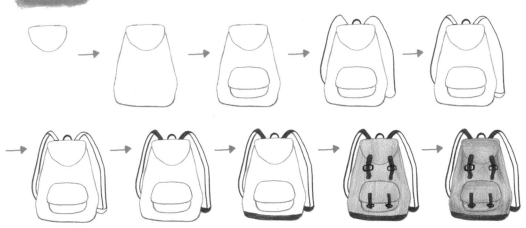

QR code 掃描一下 看看動態教學影片吧！

牛津鞋
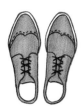

連帽 T 恤
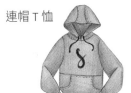

牛仔外套

後背包

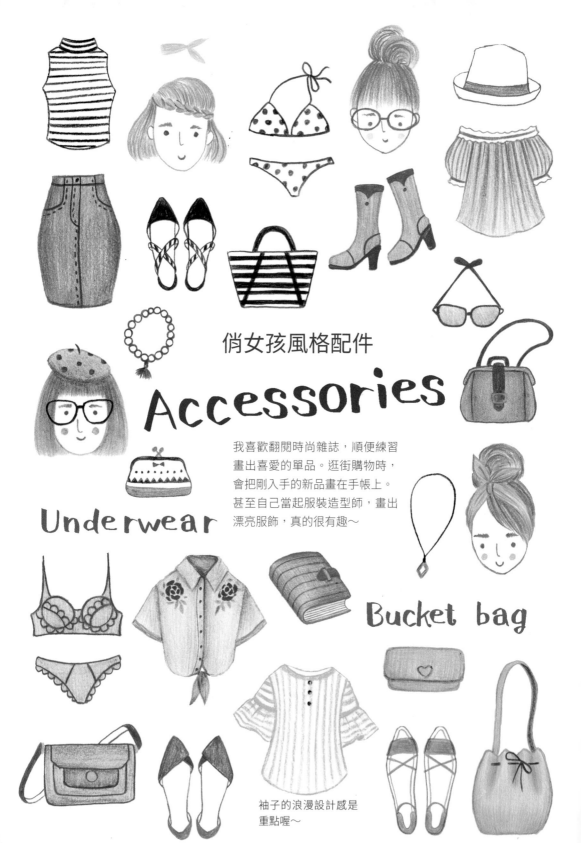

俏女孩風格配件

Accessories

我喜歡翻閱時尚雜誌，順便練習
畫出喜愛的單品。逛街購物時，
會把剛入手的新品畫在手帳上。
甚至自己當起服裝造型師，畫出
漂亮服飾，真的很有趣～

Underwear

Bucket bag

袖子的浪漫設計感是
重點喔～

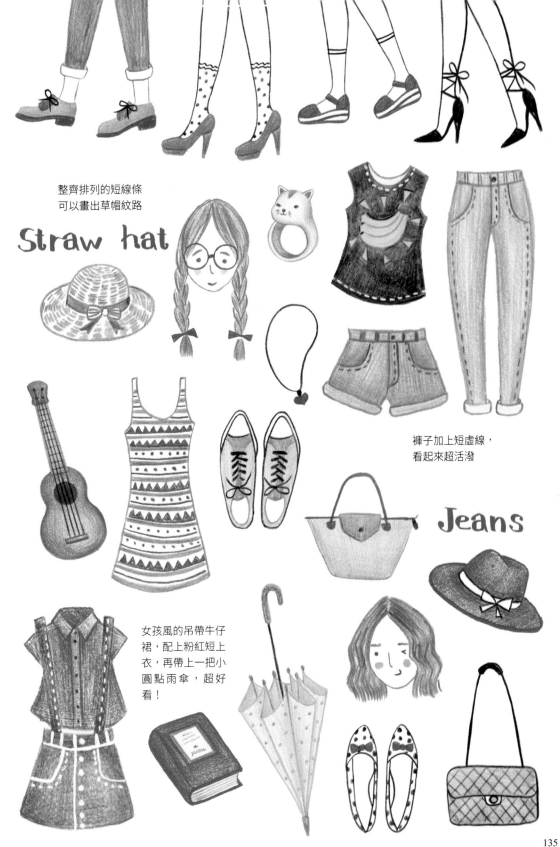

整齊排列的短線條
可以畫出草帽紋路

Straw hat

裤子加上短虛線，
看起來超活潑

Jeans

女孩風的吊帶牛仔
裙，配上粉紅短上
衣，再帶上一把小
圓點雨傘，超好
看！

DRAWING

貝蕾帽女孩

QR code
掃描一下
看看動態
教學影片

帽子底部加深

在頭髮加上偏紅顏色，看起來更有層次

圓點娃娃鞋

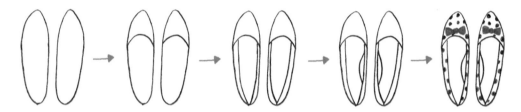

巴拿馬草帽

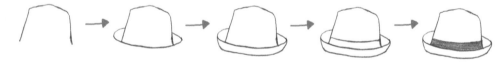

尖頭平底鞋

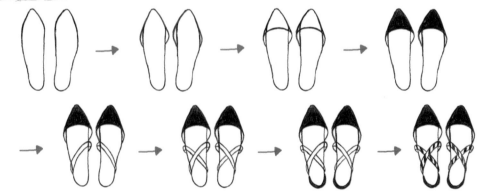

包包頭女孩

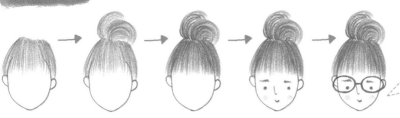

束口水桶包

用顏色深淺展現立體感，是著色重點

水藍帆布鞋

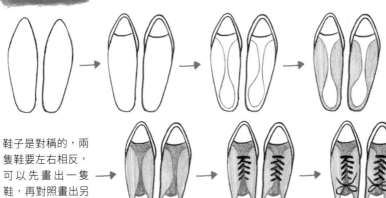

鞋子是對稱的，兩隻鞋要左右相反，可以先畫出一隻鞋，再對照畫出另一隻。

QR code

掃描一下
看看動態
教學影片

包包頭女孩

束口水桶包

圓點雨傘

藍色高帽是哥哥

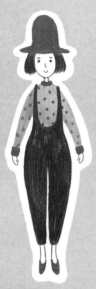
紅色高帽是妹妹

性格滿分的大鬍子先生，最愛穿粉紅西裝褲

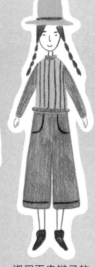
綁個兩串辮子的高帽女孩

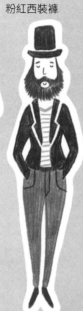

藍格子襯衫和白色西裝外套，再穿上紅鞋子，很吸睛

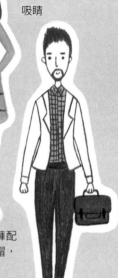
草綠色緊身褲配上綠色小圓帽，很獨特風格

我的時尚穿搭 Fashion

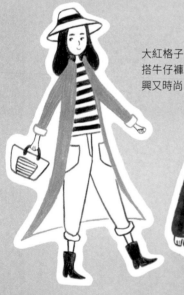
大紅格子外套搭牛仔褲，隨興又時尚

藍色白點襯衫與粉色吊帶褲，太可愛了

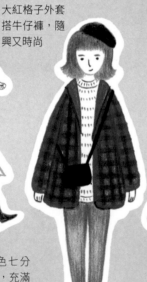

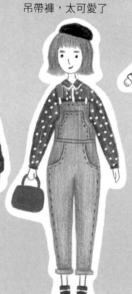

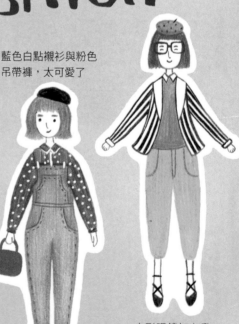

粉紅色長風衣配白色七分褲，條紋衫與黑短靴，充滿春天氣息！

方形眼鏡加上畫家帽，文青短髮女孩造型

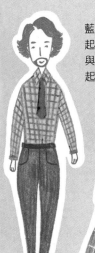

藍格子蓬蓬裙，看起來好甜美。帽子與鞋子的配色，看起來有刻意搭配

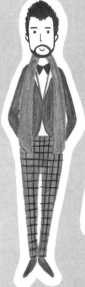

桃色連身裙與絨毛領綠格紋長大衣，超級貴氣

粉綠色毛衣搭桃紅色棒球帽？

把頭髮燙得微捲，是個瀟灑大叔

初春必備的紅色小外套

能駕馭格紋長褲，一定是超級型男

裸色長大衣與黑格紋七分褲，戴上同色系帽子，充滿時尚感

紅格紋魚尾裙太可愛，再搭配水藍色上衣，氣質滿分

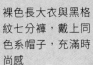

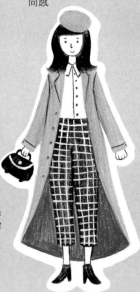

紮個包頭，繫上黑色蝴蝶結髮帶，穿上黑格紋小背心，直接去度假吧！

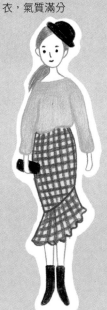

能把黑色高領毛衣穿得不無聊，是個會穿搭的女孩呢！

DRAWING

紅帽女孩

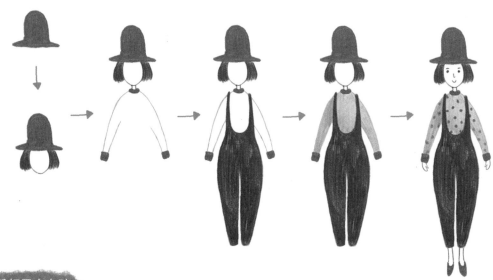

粉紅風衣女孩

QR code
掃描一下看看動態
教學影片

白西裝紳士

粉紅褲紳士

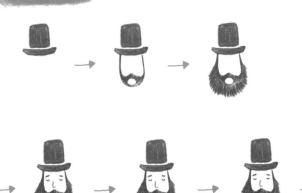

QR code
掃描一下
看看動態
教學影片

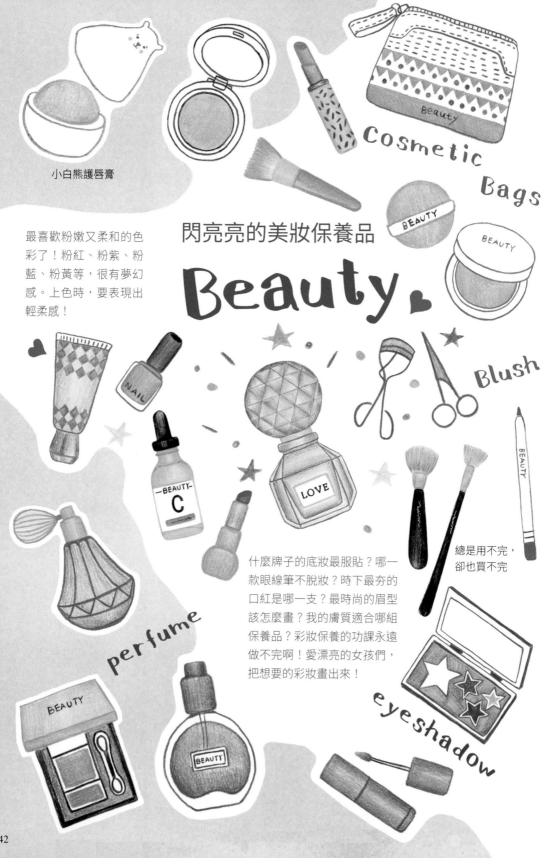

小白熊護唇膏

最喜歡粉嫩又柔和的色彩了！粉紅、粉紫、粉藍、粉黃等，很有夢幻感。上色時，要表現出輕柔感！

cosmetic Bags

閃亮亮的美妝保養品

Beauty

Blush

NAIL

BEAUTY
C

LOVE

總是用不完，卻也買不完

perfume

什麼牌子的底妝最服貼？哪一款眼線筆不脫妝？時下最夯的口紅是哪一支？最時尚的眉型該怎麼畫？我的膚質適合哪組保養品？彩妝保養的功課永遠做不完啊！愛漂亮的女孩們，把想要的彩妝畫出來！

eyeshadow

BEAUTY

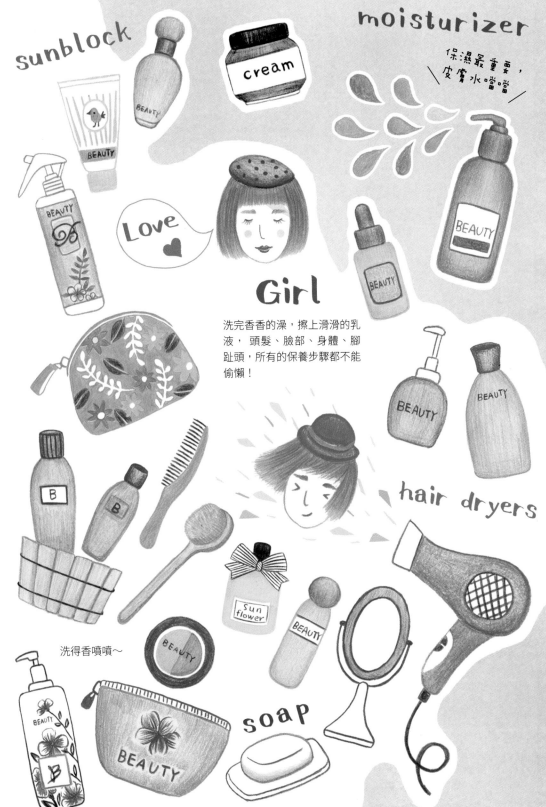

sunblock

cream

moisturizer

保濕最重要，
皮膚水嘟嘟

BEAUTY

BEAUTY

BEAUTY

Love

Girl

洗完香香的澡，擦上滑滑的乳
液，頭髮、臉部、身體、腳
趾頭，所有的保養步驟都不能
偷懶！

BEAUTY

BEAUTY

BEAUTY

B

B

hair dryers

洗得香噴噴～

BEAUTY

Sun
flower

BEAUTY

soap

BEAUTY

BEAUTY

143

DRAWING

腮 紅

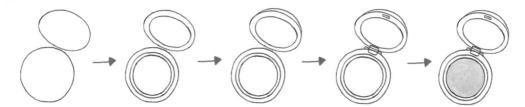

氣墊腮紅

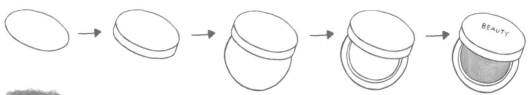

眼 影

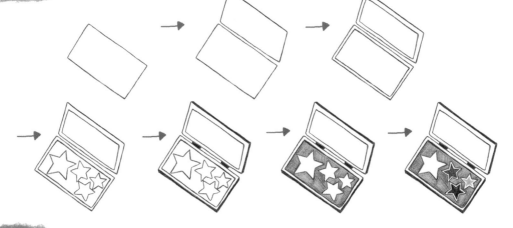

睫毛夾

彎曲的線條看起
來有些複雜,只
要跟著步驟畫,
其實很簡單!

香 水

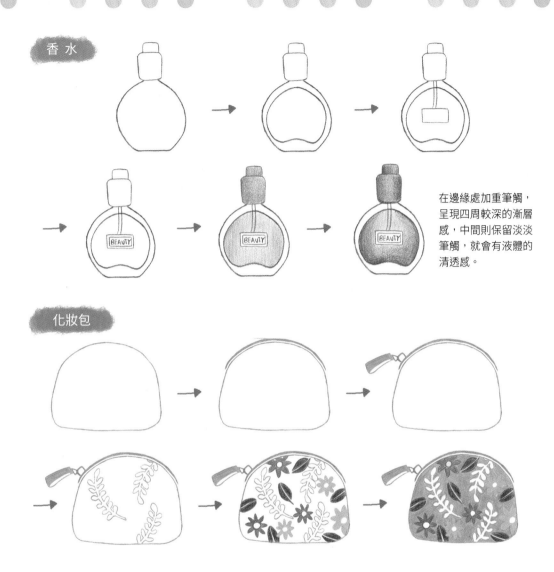

在邊緣處加重筆觸，呈現四周較深的漸層感，中間則保留淡淡筆觸，就會有液體的清透感。

化妝包

QR code 掃描一下 看看動態教學影片吧！

香水

化妝包

讀者跟著做！可愛的立體卡片

材料：A4水彩紙（有點厚度較佳）、色鉛筆、白色
　　　牛奶筆、橡皮擦、刀片、墊板

讀者：小世　職業：學生　繪圖年資：6年

Amily老師的每一本書我都有，也會上老師的
畫畫課，本來以為色鉛筆是一個很難操控的
繪圖工具，結果不會耶！這次受到老師的邀
請來試畫，看著插圖跟著步驟，很快就學會
了，而且疊色真的很有趣～

花圈 Point！
我先畫出主要大葉子繞成一個
圓，之後再放入其他小物件。
（請見書中 P.115）

仙人掌 Point！
我在葉瓣上用了粉色打底，頂
端用紅色、底部用紫色混搭，
好漂亮喔！
（請見書中 P.126）

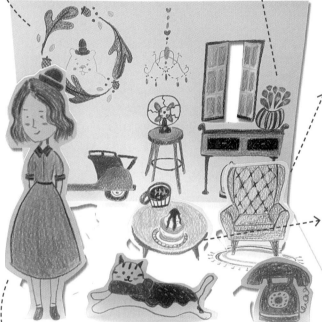

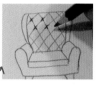

單人沙發椅 Point！
在交叉的十字線畫深一些，
感覺真的有凹痕呢！
（請見書中 P.158）

咖啡、甜點 Point！
咖啡拉花用了牛奶筆，泡芙
上的巧克力醬沿著奶油畫下
來。
（請見書中 P.93、P.96）

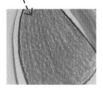

女孩的格紋蓬裙 Point！
這邊使用了牛奶筆，想說畫出白色格紋，
結果藍色太淺，只看到一道痕跡，應該先
用拋光筆的！　　　　　（請見書中 P.139）

立體感出現！
用刀片沿著圖案割下
但要小心別割到底部喔，記得留出白
邊，感覺很可愛！

老師講評！

這張圖畫的線條小世掌握的很好，而且
還在顏色上做變化，雖然照著書中步驟
來畫，但在筆觸上很有自己的風格，令
我最想不到的是，竟然可以組成一張立
體卡片，真是太可愛、太有創意了！

Part 8

日常的城市風景

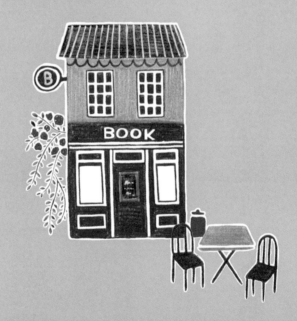

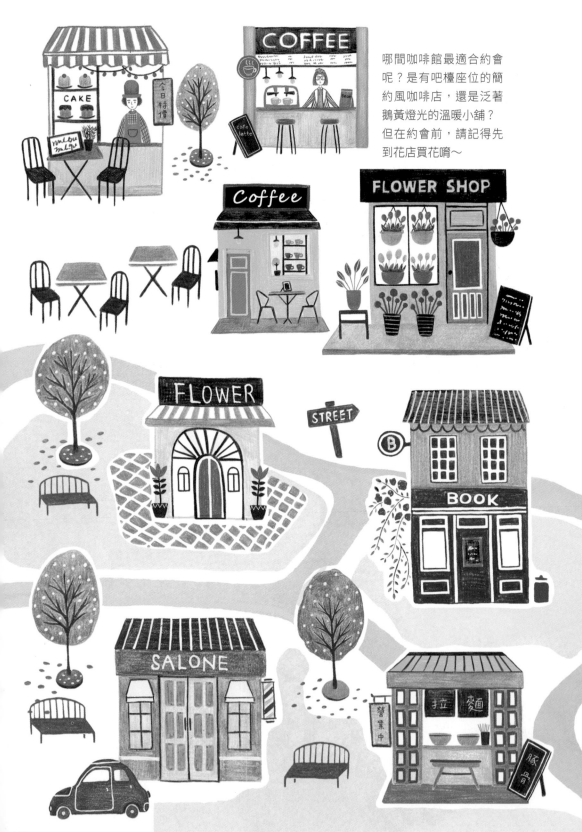

哪間咖啡館最適合約會
呢？是有吧檯座位的簡
約風咖啡店，還是泛著
鵝黃燈光的溫暖小舖？
但在約會前，請記得先
到花店買花唷～

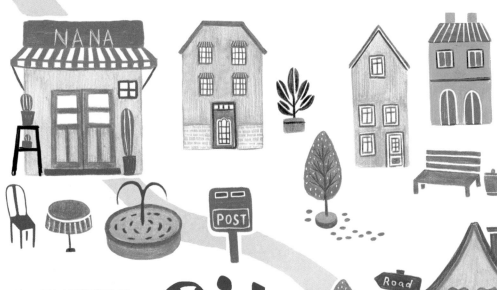

City

有漂亮房子的城市

我曾幻想居住的城市，要有粉紅色的街
道、各式彩色的小屋、橘色的旅館，桃
紅色的蛋糕店，深藍色的書店……
正因為豐富的色彩，居民也有彩虹般的
心情～

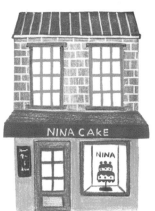

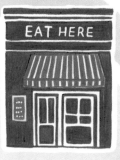

花店 1 號

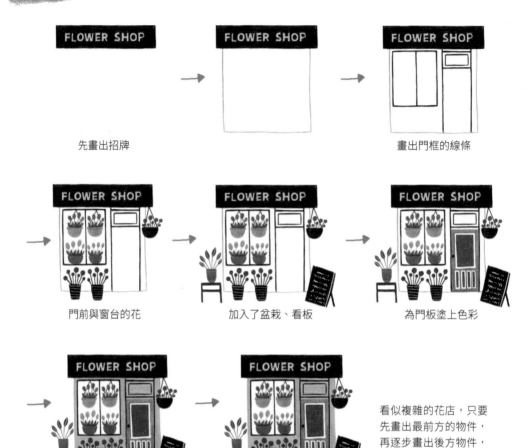

先畫出招牌

畫出門框的線條

門前與窗台的花

加入了盆栽、看板

為門板塗上色彩

將牆壁漆成藍色

屋前的地板

看似複雜的花店，只要先畫出最前方的物件，再逐步畫出後方物件，一點也不難！

QR code 掃描一下 看看動態教學影片吧！

花店 1 號

咖啡店

 三角小屋

牛奶筆或其他加白效果教學，請見本書 P.14

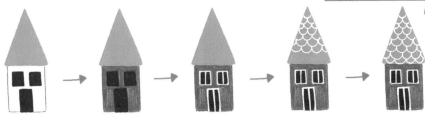

用牛奶筆畫出
白框

用牛奶筆畫出
屋瓦

餐 館

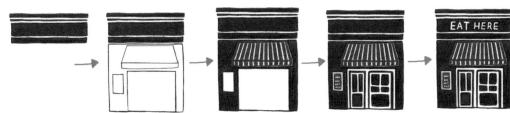

用牛奶筆畫出
店名

花店 2 號

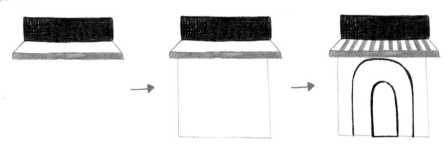

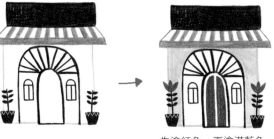 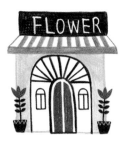

先塗紅色，再塗滿藍色

用牛奶筆寫出店名

The way

路上車子好熱鬧

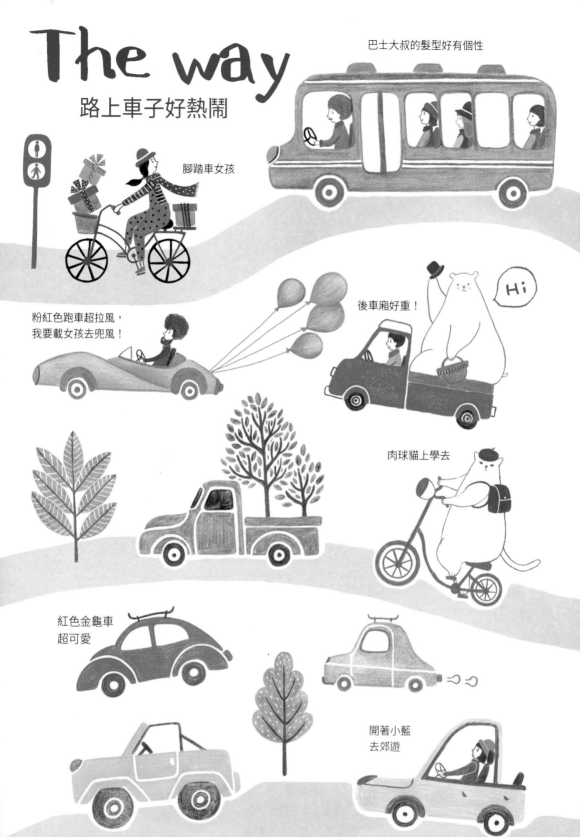

巴士大叔的髮型好有個性

腳踏車女孩

粉紅色跑車超拉風，
我要載女孩去兜風！

後車廂好重！

Hi

肉球貓上學去

紅色金龜車
超可愛

開著小藍
去郊遊

全速前進的消防車

行動咖啡胖卡

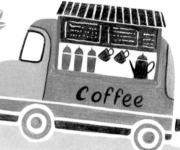

Van

飲料餐車

馬路上有傻瓜馬車,載著肉多熊去舞會～
馬兒跑得好慢,讓粉紅馬路大塞車。
一旁肉球貓拉著載滿魚獲的拖車,
要上哪裡去呢?

大家開著喜歡的交通工具前往目
的地,而且用著自己最舒服的速
度前進～

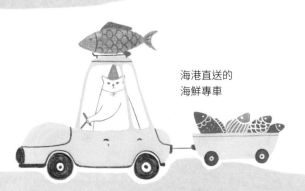

海港直送的
海鮮專車

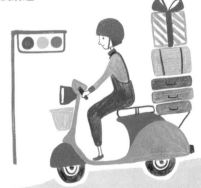

全年無休的小紅帽快遞

汽車

偉士牌快遞

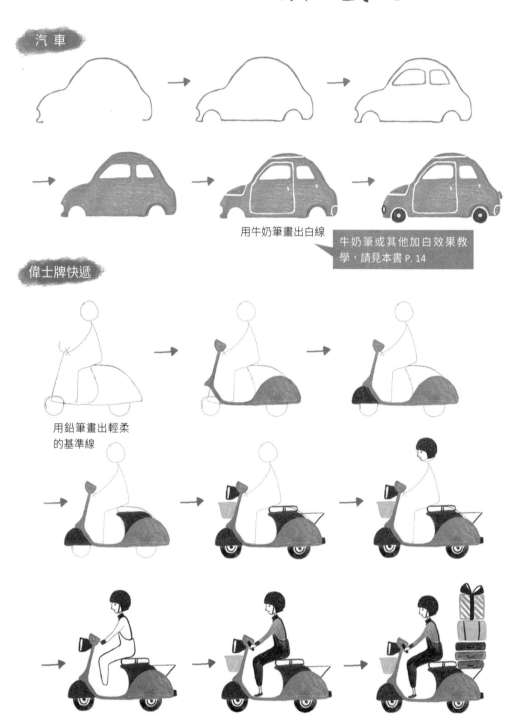

用牛奶筆畫出白線

牛奶筆或其他加白效果教學，請見本書 P.14

用鉛筆畫出輕柔的基準線

貓咪騎單車

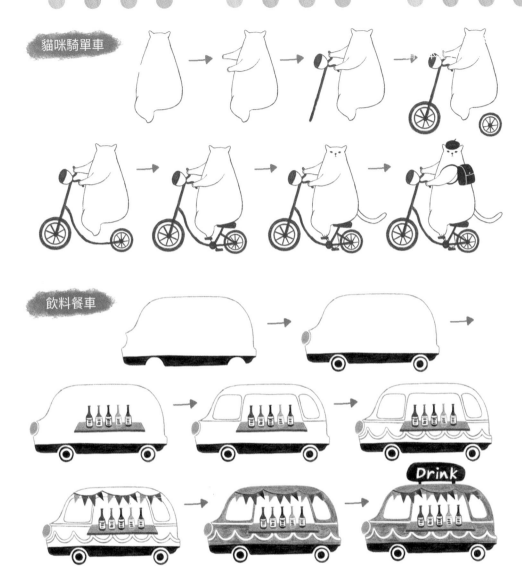

飲料餐車

QR code 掃描一下 看看動態教學影片吧！

騎馬

偉士牌快遞

155

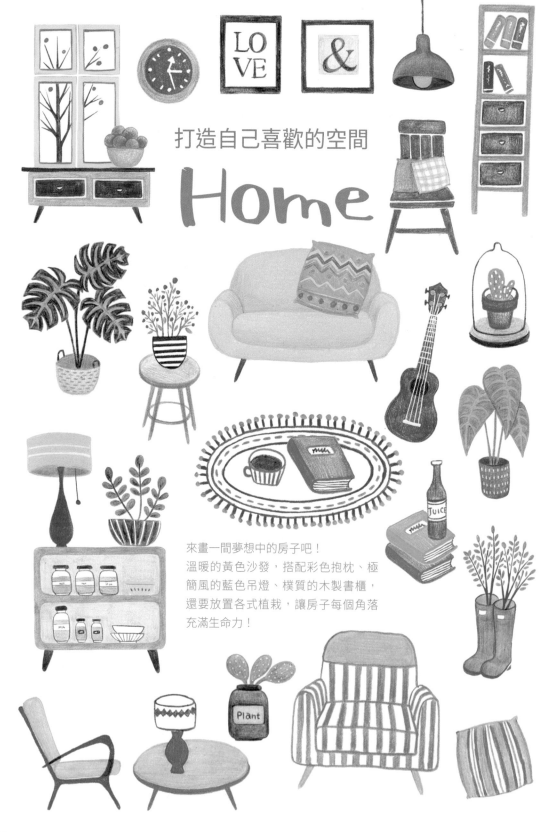

打造自己喜歡的空間

Home

來畫一間夢想中的房子吧！
溫暖的黃色沙發，搭配彩色抱枕、極
簡風的藍色吊燈、樸質的木製書櫃，
還要放置各式植栽，讓房子每個角落
充滿生命力！

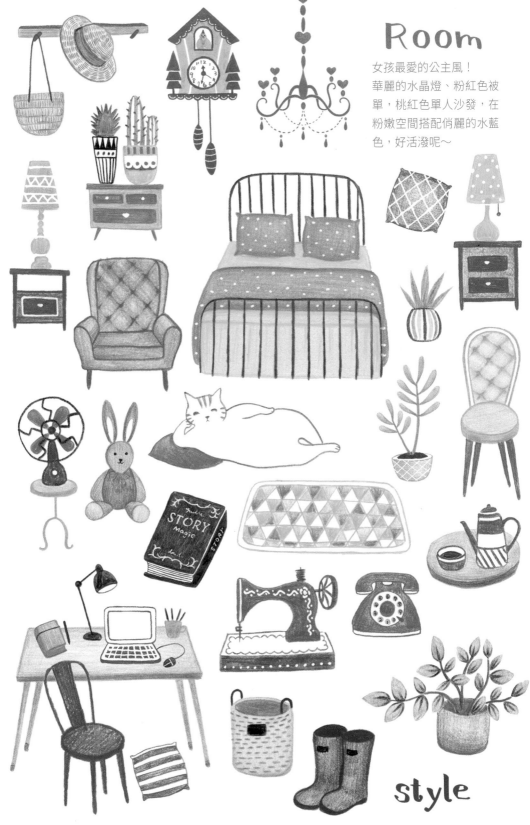

Room

女孩最愛的公主風！
華麗的水晶燈、粉紅色被
單，桃紅色單人沙發，在
粉嫩空間搭配俏麗的水藍
色，好活潑呢～

STORY
magic

style

DRAWING

華麗吊燈

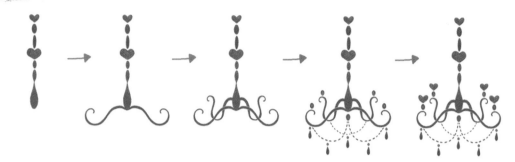

電風扇

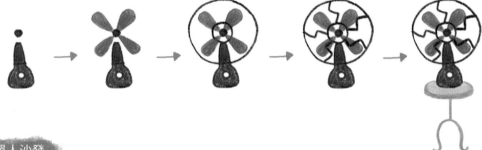

單人沙發

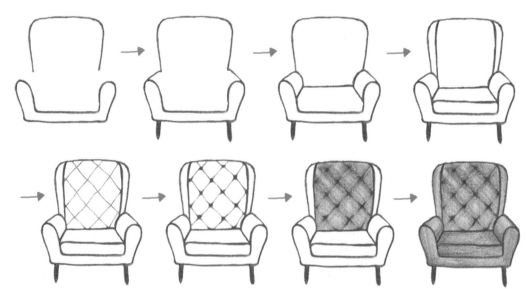

靠近十字線條需稍稍加深

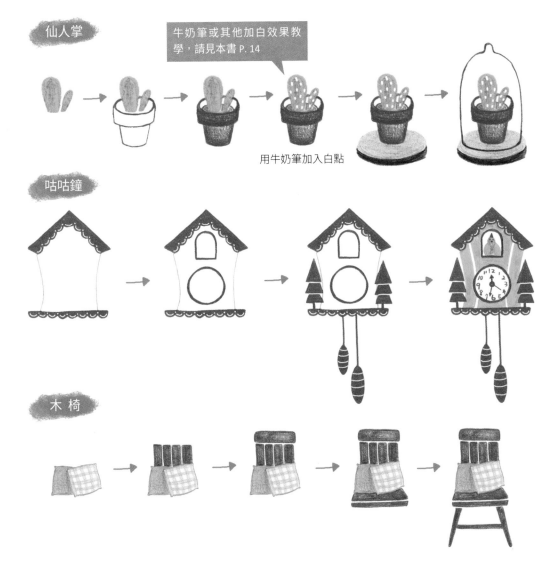

仙人掌

牛奶筆或其他加白效果教學，請見本書 P. 14

用牛奶筆加入白點

咕咕鐘

木 椅

QR code 掃描一下 看看動態教學影片吧！

華麗吊燈

單人沙發

享受繪畫
の樂趣 Fun of painting

NP-70
紙盒12色鉛筆

NP-130
紙盒24色鉛筆

NP-240
鐵盒24色鉛筆

NP-120
鐵盒12色鉛筆

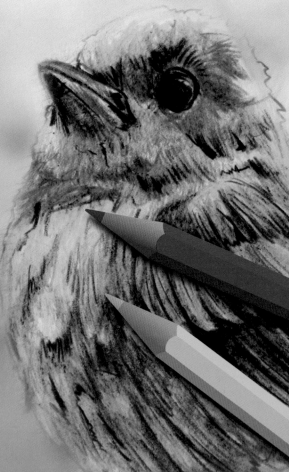

 facebook. SKB 文明鋼筆 高雄市三民區民族一路423號 / www.skb.com.tw
電話：07-3826565 / 服務專線：0800-713-888